家庭美術館／美術家傳記叢書

吾土・笙歌
劉耕谷

蕭瓊瑞／著

國立台灣美術館 策劃　藝術家 執行

照耀歷史的美術家風采

「家庭美術館——美術家傳記叢書」於民國八十一年起陸續策劃編印出版，網羅二十世紀以來活躍於藝術界的前輩美術家，涵蓋面遍及視覺藝術諸領域，累積當代人對前輩美術家成就的認知與肯定，闡述彼等在我國美術史上承先啟後的貢獻，是重要的藝術經典。同時，更是大眾了解臺灣美術、認識臺灣美術家的捷徑，也是學子及社會人士閱讀美術家創作精華的最佳叢書。

美術家的創作結晶，對國家社會以及人生都有很重要的價值。優美的藝術作品能美化國家社會的環境，淨化人類的心靈，更是一國文化的發展指標，而出版「美術家傳記」則是厚實文化基底的重要工作，也讓中華民國美術發展的結晶，成為豐饒的文化資產。

Artistic Glory Illuminates History

In order to organize the historical archives of Taiwan art, *My Home, My Art Museum: Biographies of Taiwanese Artists*, a consecutive series that recounts the stories of various senior artists in visual arts in the 20th century, has been compiled and published since 1992. Accumulating recognition and acknowledgement for their achievement and analyzing their contributions to the development of art in our country, it is also a classical series of Taiwan art, a shortcut to understand the spirit and Taiwanese artists, and a good way for both students and non-specialists to look into the world of creative art.

Art creation has important value for the country and society from which it crystallizes, and for the individuals who create or appreciate it. More than embellishing our environment and cleansing our minds, a fine work of art serves as an index of the cultural status of a country. Substantiating the groundwork of our cultural progress, the publication of these artist biographies consolidates the fine arts development in the Republic of China, turning it into a fecund cultural heritage.

目次

一、從朴子街到迪化街 …… 8

- 生於南臺灣的殷實家庭 …… 10
- 愛畫畫的小孩 …… 12
- 迪化街的布花設計巨匠 …… 16

二、從設計巨匠到藝壇傳奇 …… 20

- 選擇膠彩創作為終生職志 …… 25
- 以漢學修為提升創作能量 …… 32
- 多次獲獎，成為畫壇傳奇 …… 37

三、迎向挑戰，爭勝藝壇 …… 44

- 奪得美術館徵件首獎 …… 46
- 九歌國殤，神州遊學 …… 52
- 植根土地，拉高思惟 …… 56
- 千里牽引，月下秋荷 …… 64

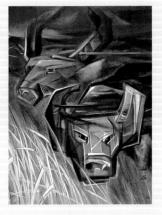

四、百尺竿頭，更進一步 ·········· 70

• 重新進修當學生，自我期許高 ············· 72
• 人文系列 ··· 74
• 鄉土系列 ··· 80

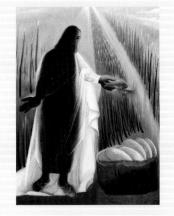

五、禮讚大椿八千秋 ················· 106

• 巨山巨木系列 ······································ 108
• 佛與石窟系列 ······································ 120
• 花系列 ··· 128
• 畫像系列 ·· 132

六、走向靈光的心象時期 ·········· 138

• 面對生命的轉折 ·································· 140
• 永不凋零的向日葵 ······························ 144
• 在基督信仰中安息 ······························ 150

附錄

劉耕谷生平年表 ··································· 157
參考資料 ··· 159

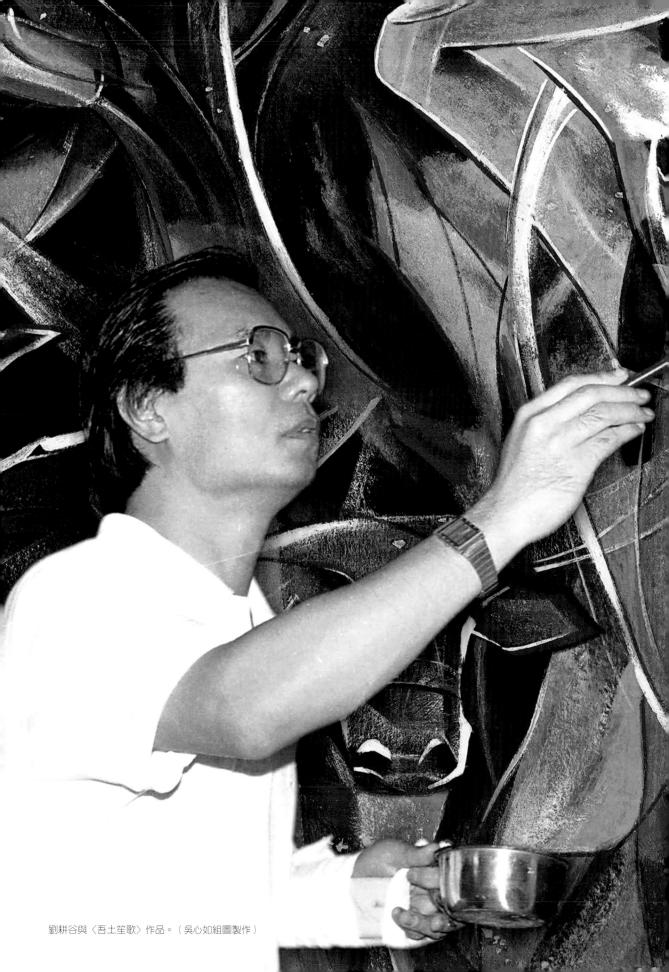

劉耕谷與〈吾土笙歌〉作品。（吳心如組圖製作）

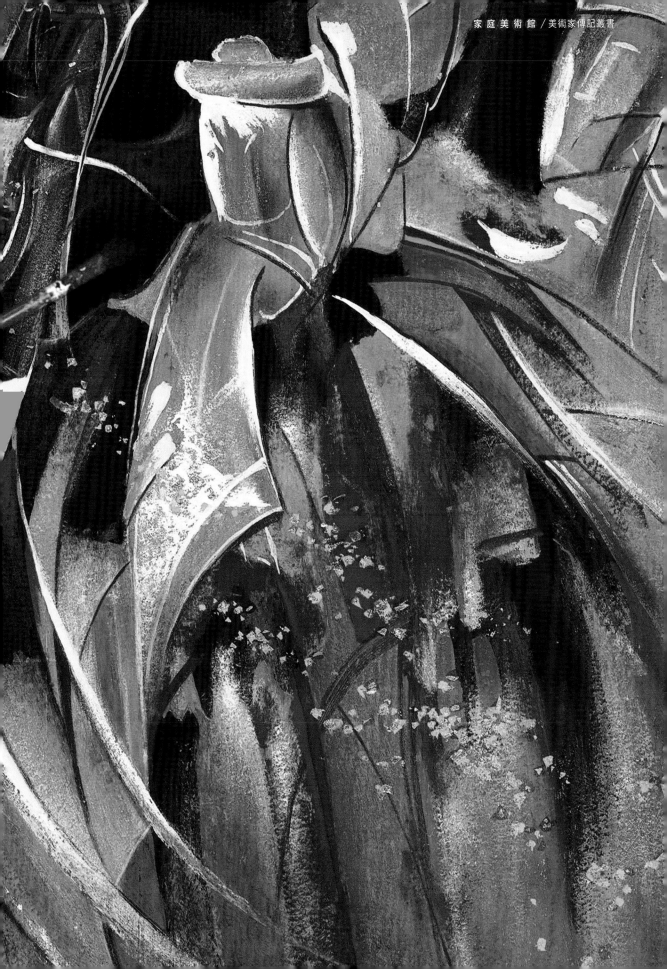

一、從朴子街到迪化街

「膠彩」作為一種創作的媒材,是在日治時期,以「東洋畫」的名稱,自日本傳入臺灣,並蔚為主流;特別是在「官展」中大放異彩,佳構備出。然而在戰後,因政權的易幟,這些膠彩畫家,基於回歸祖國的熱切心情,貿然將此一畫種更名為「國畫」,未料引起大陸來臺水墨畫家不滿,爆發長達十六年的「正統國畫之爭」;這個日治時期作為主流的畫種,卻在戰後成為不再見容於學院教學課程中的「非主流」。

如果說:膠彩畫在戰後臺灣畫壇,是「非主流」;那麼,劉耕谷的膠彩畫,應該就是「非主流中的非主流」了。然而,這個「非主流中的非主流」,隔了一段應有的時間跨度回看,卻顯得如此鮮明、突出,猶如屹立在寬闊草原中的一棵孤樹,也像蒼天中高飛盤旋的一隻大鷹,可供仰望,足以尊崇;他擺脫了其他膠彩畫家以近景捕捉臺灣植物、動物、湖光、月色等等強調「鄉土」的纖細格局,吸納中華文化古老神話的養分,加入大山大水、吾土笙歌的文明讚歌,開創出典雅、壯美的獨特風格;晚年,甚至加入基督教信仰的象徵手法,成為戰後臺灣膠彩畫壇無法忽略的一座巍然巨峰。

[右頁圖]
劉耕谷 覓(局部)
1979 彩墨
184×121cm

1970年,劉耕谷於迪化街家中作畫神情。

8

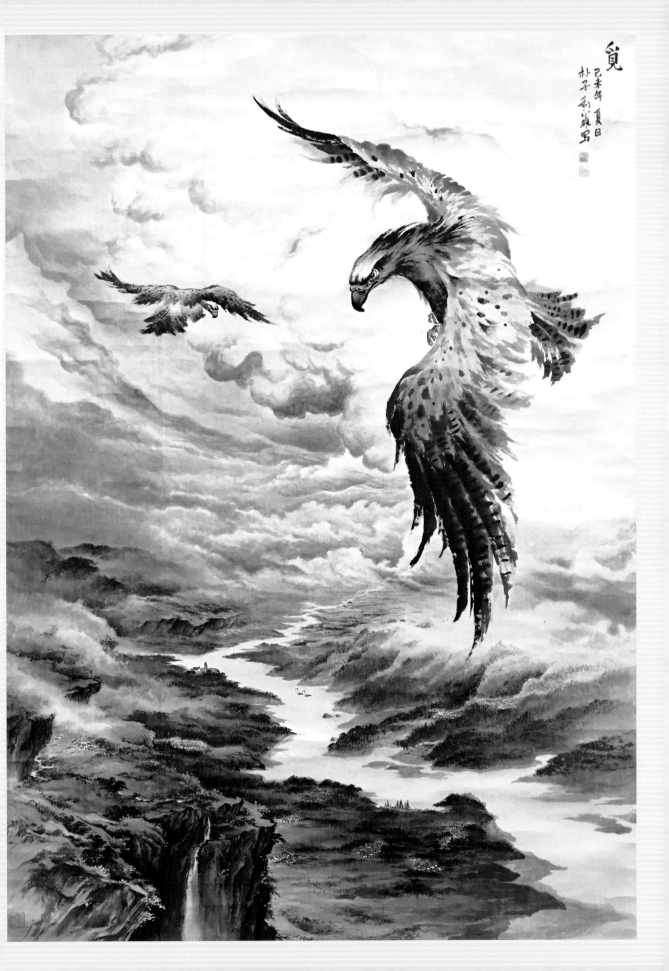

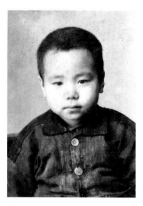

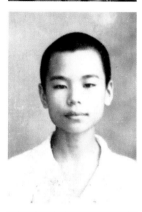

[上圖]
兩歲時的劉耕谷。

[中圖]
十一歲時的劉耕谷。

[下圖]
1957年，高中時代的劉耕谷。

[右頁左圖]
1951年，劉耕谷（右1）與兄弟合影。

[右頁右圖]
劉福遠1943年的水墨作品〈墨梅〉。

▌生於南臺灣的殷實家庭

劉耕谷，本名正雄，號鐵岑，1940年（昭和15年，民國29年）生於日治時期的嘉義朴子。朴子時稱朴子街，隸屬臺南州東石郡。該地乃古稱牛稠溪的朴子溪出海口，原為原住民聚落，康熙中期（約17世紀末）始有漢人移入。

相傳有漢人林馬自湄洲奉迎媽祖金身來臺，行經牛稠溪口，於樸子樹下休息；俟將起身續行，媽祖金身卻無法移動。經擲筊請示，媽祖指點將永鎮於此，1687年廟建成，此即朴子配天宮之由來。配天宮所在，即今開元里與安福里一帶，皆位於朴子溪南；當時乃一片樹林，林內野猴聚集，故稱「猴樹港」。

清代中期，由於港口淤塞，淺灘陸化，整個海岸線向西移動，猴樹港也因此不再臨海；地方父老以配天宮因係築廟於樸仔樹下，乃稱此地為「樸仔腳」或「猴樹港街」，日治時期改稱「朴子街」。

朴子最初人群聚集之處，主要在一甲到五甲地區，即劉耕谷家所住的今開元路上。劉家開臺祖劉光平，即於清道光年間，由泉州同安來此，經營陶器和船頭行生意，行號為「振昌」、「振利」，乃是當地最早的商賈世家之一。

傳至劉耕谷之父劉福遠（1903-1962），仍以糖業經營為生，但福遠翁對生意的興趣，顯然比不上對詩畫藝文的興趣。由於其父，也就是劉耕谷的祖父劉牽（達三），曾任日治時期東石郡保正，政商關係良好；加上其女，也就是劉耕谷的姑姑，嫁給當地的議員，劉福遠結識了許多富商官紳與文人雅士，彼此往來密切，經常前來家中聚會，吟詩賞畫；這對幼年的耕谷，自然耳濡目染，多所影響。

劉耕谷曾追憶父親：「幼耽好翰墨，數十年臨池不輟，擅畫墨梅，喜好國學；平時作詞吟詩，曾組朴吟社（樸雅吟社），為發起人之一。」迄今仍可得見劉福遠〈墨梅〉作品多件，喜以飛白墨筆快速畫成樹幹、樹枝，再加上淡墨輕筆圈點梅花；上書「早從水月見清華，雨

後苔痕履齒斜；壤（懷）紉故應甘淡泊，拼將心血付梅音。」或作「滿紙淋漓墨未乾，西風坐對雪窗寒；本來踏月尋常事，堅節還從冷處看。」均署名「遠光」，頗有率真、浪漫的情懷。

劉福遠亦收藏不少書、畫，包括《歷代畫史彙傳》、《吳友如書畫全集》等相關圖書，以及林則徐墨蹟、吳昌碩畫作等，也包括時人交往的即興之作，如：施金龍、潘春源、葉漢卿等人的作品。

一方面是劉福遠對藝文書畫的喜愛，二方面是日人治臺後糖業生意遭到株式會社的壟斷，劉福遠終於決定結束原本的糖業經營。先是以他在繪畫上的天分，為人畫像；之後，則在日本友人建議下，購買相機，學習攝影，並在1928年（昭和3年，民國17年），開設了朴子地區第一家照相館「遠光寫真館」。

劉福遠計生子女七人，其中四人日後都從事和藝術相關的工作，包括：大兒子和三兒子承繼家業經營照相館，二女兒嫁給從事迪化街布花設計工作的先生；其中排行第七的劉耕谷，更在中年之後，走上專業畫家之途，其真正的動力，仍是來自父親的影響。劉耕谷說：

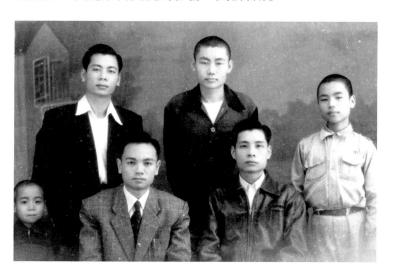

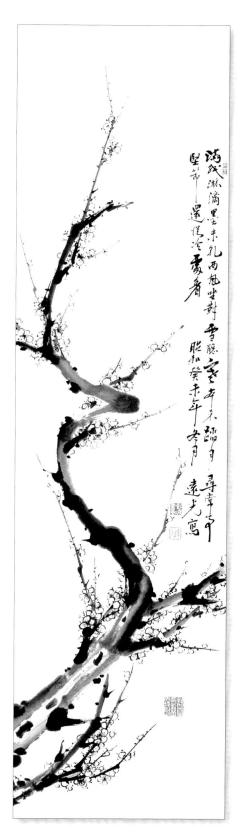

當我二十三歲的時候,父親便去世了,而我真正從事純藝術繪畫是在四十歲的時候才開始的。雖然說沒有直接受父親的影響,但是在小時候父親對我的期望、鼓勵和不斷地在親戚朋友間對我的繪畫能力加以讚揚,都是我在往後漫長的時光裡得到了無形的寶貴支持力量。

劉耕谷出生時,父親已經三十八歲,原本生意還算不錯的照相館生意,由於日華戰爭的爆發,深受影響;尤其1942年(昭和17年,民國31年)太平洋戰爭爆發後,美軍對臺灣的轟炸,更讓臺灣社會幾乎崩潰;家中經濟頓失來源,只好依靠母親替人縫製衣服,勉強支持。劉耕谷曾說:「普通的一塊布料,只要到了母親手上,就可以變成一件時尚的洋裝。」顯然劉家子女的藝術天分,也有來自母親的遺傳。

▎愛畫畫的小孩

在戰爭的陰影中結束了童年,1947年(民國36年)劉耕谷進入已經

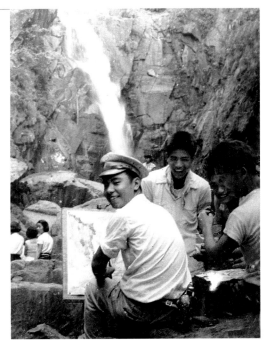

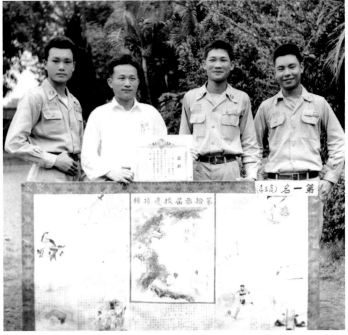

[左圖] 約1958年，劉耕谷（前）戶外寫生時一景。

[右圖] 1958年，劉耕谷（右1）於東石高中校內壁報比賽與作品合照。

是中華民國政府的朴子大同國民學校。大同國校原為臺南縣管轄，四年級時劃歸嘉義縣。

美術，是劉耕谷在學校表現最優異的一門課程，當時的美術老師沈德福，經常將他的作品貼在黑板上，供同學欣賞學習；安靜寡言的劉耕谷，也從畫畫中得到極大的滿足。平常他喜歡默默地觀察大自然，而畫畫時，就可以把自己的觀察和想法表達出來，他說：「繪畫就像在替我說話一樣。」

不過童年的美術經驗與表現，到底還稱不上是真正的創作；劉耕谷正式接觸美術創作的領域，還是進入東石中學以後的事。在這裡，他遇到了吳天敏老師，也是日後以吳梅嶺的名字而知名的膠彩畫大家。

吳老師是一位在日治時期的官

【關鍵詞】

吳梅嶺（1897-2003）

吳梅嶺，出生嘉義朴子。在戰後即於嘉義東石中學擔任美術老師，推廣美術教育是他的終生職志。吳梅嶺的門生組織的「梅嶺美術會」，會員眾多。1995年6月，嘉義縣立文化中心、國立歷史博物館為吳梅嶺舉辦「吳梅嶺百歲展」。嘉義朴子市設有由他門生創建的「梅嶺美術館」。

吳梅嶺早在日治時代參加「臺展」，多次獲得入選。他的膠彩畫，描繪花草樹木，生態盎然，所繪人物畫富有獨特風格。（編按）

吳梅嶺 庭園一隅 1934
絹本設色 240×115cm
梅嶺美術館典藏

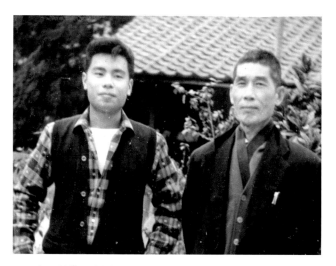

1960年，劉耕谷（左）與吳梅嶺老師合照。

1961年，劉耕谷（立一排左起1）與吳梅嶺老師（立一排左起5）及同學們合影。

展（臺、府展）中頗有表現的膠彩畫家，也是臺南與嘉義畫家組成的「春萌畫會」中的一員，終生任教東石中學，培育了許多嘉義地區的畫家。

劉耕谷回憶吳梅嶺老師的教學，說道：「吳老師教學方式重視學生的自主學習能力，上課時總會先在黑板上實際講解示範，並且貫穿風趣的言談，提起同學的學習興趣與創作靈感；而面對同學的完成之作，總是就其優點先予以誇獎，從不口出惡言。」

不過除了教學態度的和善外，更重要的是，吳老師教會了劉耕谷觀察、寫生的重要性。

有一次，劉耕谷臨摹一件日本南畫的作品，自認畫得相當傳神，送去參加比賽，結果只得到了入選；而他的一位同學，畫得似乎沒有他的

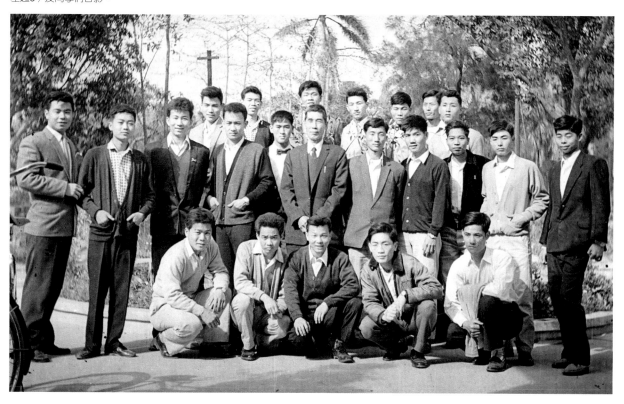

好,卻得到了第一名。他不解地向老師請教原因,吳老師告訴他:「臨摹的作品,畫得再好,還是臨摹的作品;另一位同學的作品,是寫生的創作,具有個人藝術表現的特質,自然會獲得較好的成績。」劉耕谷得此教訓,從此開始勤奮地寫生、創作,終於在1958年以一幅題為〈庭園〉的寫生作品,獲得全省學生美展第一名的佳績。

吳老師美術教育的主張,就是「美術、生活、自然」三者合一,他鼓勵學生寫生,強調大自然是最好的導師,除了觀察,還是觀察,這是創作最大的資本。劉耕谷日後的創作,顯然就是深受老師的這項觀念的啟發。

1959年,劉耕谷自東石高中畢業,一心只想繼續升學、進入美術相關科系學習,報考了臺灣師範大學藝術系;不料,術科雖然以高分通過,學科的筆試成績卻

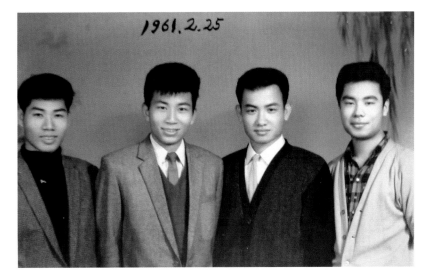

1961年,劉耕谷(右)與高中習畫好友合影。

【關鍵詞】
日本南畫

南畫是在日本江戶時代興起新的中國式畫派,以中國文人畫的作畫理念為典範,攝取以南宗畫為首的明、清繪畫的各種形式,發展出獨特畫風的系譜。日本學者辻惟雄在其著作《日本文人畫成立——從中國到日本》中指出:南畫可以稱作「日本文人畫」。

「南畫」可視為「南宗繪畫」的簡稱;不過,日本學者也有強調其獨特性者,認為:主要跟中國南宗畫學習,以它的精神為理想;作畫的對象不只是山水,並觸及花鳥與人物。

南畫巨匠包括:彭城百川(1658-1753)、祇園南海(1677-1751)、與謝蕪村(1716-1783)、池大雅(1723-1777)、浦上玉堂(1745-1820)等人。(編按)

池大雅 溪上高隱圖
江戶時代中期 紙本墨畫
128.5×54.5cm

沒能通過。名落孫山的他，不願意成為兄長的負擔，於是在姐夫吳俊生的介紹下，前往臺北三重的「老正和印染廠」擔任繪圖員。

▍迪化街的布花設計巨匠

　　1960年代，也是臺灣經濟逐漸起飛的年代，尤其紡織業更是蓬勃發展的年代。雖然暫時失去了升學進修的機會，但能全心投入和美術有關的工作，劉耕谷如魚得水，獲得很大的發揮空間，更是珍惜機會、努力學習。很快地，劉耕谷的設計就贏得了紡織業界的喜愛和肯定，案子應接不暇，即使在入伍服役期間，也有許多紡織廠委託他設計、提供畫稿。

　　但不管工作再怎麼忙碌，劉耕谷始終未曾遺忘美術創作的初衷；他利用工作之餘有限的閒暇，努力創作，以「劉鐵岑」之名，送件參加當時最具權威的「臺灣省全省美術展覽會」（簡稱「省展」），並在1960年以〈小園殘夏〉一作獲得入選，這件作品是以長軸的彩墨，描繪夏天將盡、花園百花由盛開即將走入殘敗的景象；在墨葉與多彩的花朵搭配下，帶著一份生命流轉的感傷。隔年（1961），再以〈錦秋〉（後名〈爭艷〉）入選，此畫作仍是採取長軸的型式，但筆法上偏向工筆的描摹，以楓紅的葉片、雪白的細花，襯托出枝葉縫隙中暗藍的背景。從這些作品的題材上看來，都是取景自然、強調季節，也都和「布花設計」的主題有關。〈錦秋〉日後由臺北市立美術館典藏。

　　1961年，劉耕谷也以〈阿里山之春〉初次入選「臺陽美術展覽會」（簡稱臺陽展）。同年，因工作關係，結識了未來的夫人黃美惠女士。原來，黃女士是在故鄉彰化擔任護士工作，因她的姐夫是「僑麗紡織廠」的老闆，工廠需要一位會計，黃美惠乃北上協助；劉耕谷也為僑麗紡織廠設計圖案，兩人因而認識、交往，經常相偕出遊。

　　1961年年中，劉耕谷入伍服役，仍經常協助布花設計

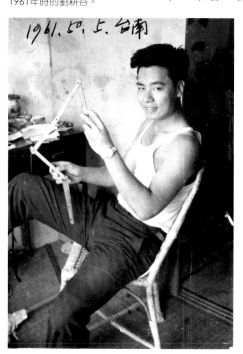

1961年時的劉耕谷。

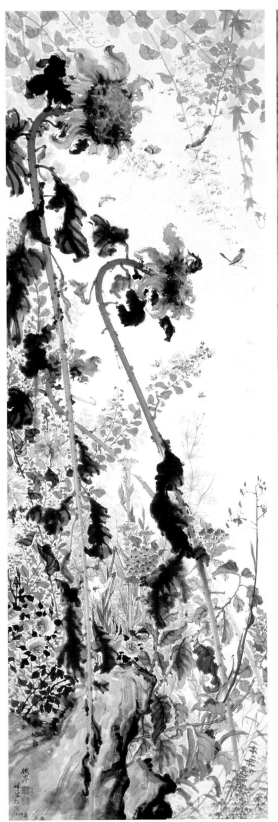

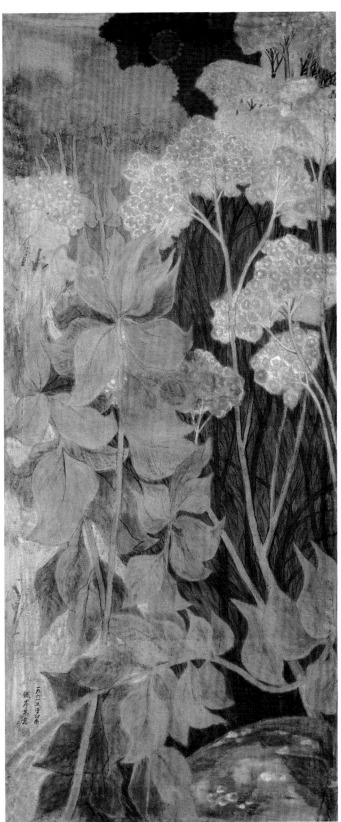

訂婚紀念 一九六三年十二月二十五

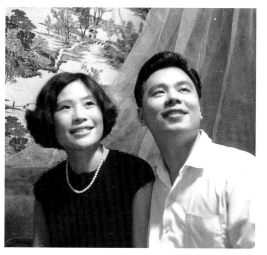

工作；1962年，徵得部隊同意，利用夜間，入學臺灣師大進修部美術選修班進修，向張道林教授學習素描、西畫；也隨葉于岡教授學習色彩學。

1963年，劉耕谷自軍中退伍，父親福遠翁卻在此時因心血管疾病辭世，享年六十歲；依照臺灣民俗，劉耕谷乃在百日內與黃美惠完成婚禮。

結婚後，劉耕谷重回布花設計的專業，幾個小孩也在幾年內陸續報到，包括：長女玲利（1964-）、次女怡蘭（1966-）、長子耀中（1969-）等；為了維繫家庭經濟，劉耕谷也暫時擱下當「藝術家」的夢想，全力投入設計的工作。適逢戰後世界經濟的復甦，臺灣的紡織出口，名列所有外銷產業之冠；劉耕谷設計的產品更成為業者競相爭取的對象，劉耕谷署名的「劉鐵岑」是臺北迪化街布商中最響亮、搶手的名號；豐盛的收入，也為家中經濟奠下了基礎。劉耕谷曾回憶說：

當時我的原創布料花樣，可是深得業主的喜愛呢！其實我並沒有開店營業，只會在原創稿的背面蓋上「劉鐵岑」的用印。「鐵岑」是父親給我

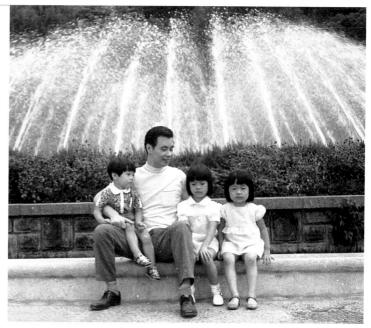

的用號。不過蓋印時沒蓋好，只出現「劉鐵」兩個字，而欣賞我原創印花的業者，就拿著布到處問同行誰是「劉鐵」？因為想找這號人物來設計布料花樣。結果就這樣一傳十、十傳百，自動找上門的業者愈來愈多，生意訂單也跟著越接越多，而我乾脆也就將錯就錯，不再一一向業者解釋名字的誤用問題，轉眼間便成了人稱「劉鐵」的印花設計師。

長女玲利也回憶說：「我記得上幼稚園的時候，每天回家，我們家的客廳就是有很多人。全部都是大老闆，就在我們家站著、坐著；因為如果他不站的話，一回家，下一個人就會遞補上。那時候，在迪化街市場流行一句話『只要拿到劉鐵的一張設計稿，就可以多賺一百萬』。」

在長達將近二十年的布花設計期間，劉耕谷將這項工作，當作是一種生命的沉潛與技術的磨練；為了迎合市場的需求，他必須不斷地面對挑戰，也不斷地自我學習、提升。舉凡：不同的媒材、形式、用色、造形，他都配合業者的需求與趣味，進行不同的嘗試與表現。這些磨練與挑戰，也為有一天投入純粹的藝術創作，做了充分地準備與奠基。1973年，他在士林購置房屋，遷居於此；隔年（1974），母親劉吳鉗女士辭世。

[上圖]
1971年，劉耕谷與三個子女出遊時合照。

[中、下圖]
劉耕谷設計的花布圖樣。

19

二、從設計巨匠到藝壇傳奇

從布花設計工作轉向全心投入藝術創作的劉耕谷，選擇以膠彩做為表現的媒材。他自述提到：「我想膠彩是既古老且傳統的美術素材，愈往下鑽營，愈覺可貴。膠彩的特性是在它能表現中西畫法兼顧的素材，薄染、厚塗均可表達自如。相信未來重彩畫在世界的美術地位，將重新占有重要的一席。」

[右頁圖]
劉耕谷　寒梅（局部）　1980　絹布著色　108×90cm

[下圖]
1960年，劉耕谷（中）與父親劉福遠（右）合影。

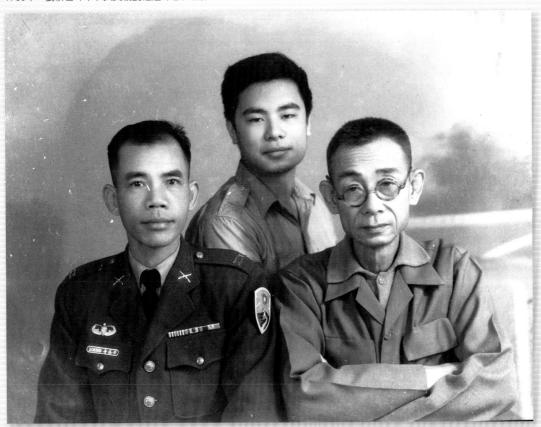

　　1950年代末期，劉耕谷因投考臺灣師範大學藝術系落榜而隻身前往臺北打拼的年代，也正是臺灣畫壇在「五月畫會」、「東方畫會」、「現代版畫會」等前衛藝術青年團體掀起「臺灣現代繪畫運動」的激變年代，在「抽象」、「現代」等觀念的衝擊下，臺灣的創作風向，也掀起了巨大的變化。

　　儘管身在設計界，但劉耕谷對畫壇的變化，始終保持高度的關注。1970年代，臺灣面臨國際外交的困境，相對地引發重新面對自我立足土地的鄉土運動，而劉耕谷也在這段時間，為家中的經濟奠定了安定的基礎，回到「純粹藝術家」的心願也日漸加強。

　　長子劉耀中回憶說：「大約在我國中一年級時，有一天吃晚飯，父親忽然宣布他不再作布花設計了，他要當一個全職的畫家。當時我也沒想太多，覺得很好啊！父親是該做自己喜歡的事了。母親對於父親做的決定也從來不反對，她認為父親是做過審慎評估後才會做出決定。」

【關鍵詞】

黃鷗波（1917-2003）

　　黃鷗波，出生於嘉義市。1937年入學川端畫學校日本畫科。1943年攜眷駐揚州日本蘇北憲兵隊本部任通譯官。中日戰爭結束，還鄉任斗六農業學校及斗南中學美術教員。1946年參加第一屆全省美展展出〈秋色〉獲特選。1947年任臺灣文化協進會編輯委員。1948年〈南薰〉參加第三屆全省美展，與呂基正、金潤作、許深州創辦「青雲畫會」。1967年任教國立臺灣藝專。1971年與林玉山、陳進、林之助、陳慧坤、許深州、蔡草如等人創辦「長流畫會」。1997年，八十一歲，在臺灣省立美術館舉辦「黃鷗波八十回顧展」。

　　黃鷗波對臺灣膠彩畫的推廣與發展貢獻良多。他曾力主「膠彩畫」的正名，並爭取膠彩畫在全省美展中獨立展出。（編按）

約1988年，劉耕谷（中）與畫家賴添雲（左）、黃鷗波合影。

黃鷗波　南薰　1948　膠彩　158×104cm

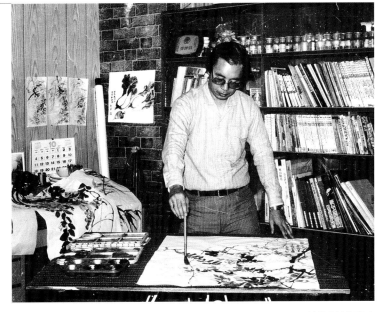

1978年，劉耕谷於作畫時留影。

原來，1980年的某一天，劉耕谷行經臺北市金山南路的「長流畫廊」，巧遇畫廊老闆黃承志的父親黃鷗波老先生；黃鷗波也是嘉義人，更是日治時期知名的東洋畫家（即膠彩畫家），兩人相談之下，大為契合。黃鷗波聽聞劉耕谷有意投入膠彩創作，便推薦他前往好友許深州處學習。這年（1980），劉耕谷便毅然決然地決定放棄已然穩定、且為高薪收入的布花設計工作。日後，他在手稿中寫下了當年作此決定的用心所在。他說：

布花設計是商業的，它能登上藝術的堂殿嗎？這是我自己的個人觀念，但是國內的教育界、學術界的認知度和觀念上亦是如此。我從二十歲就開始從事布花設計這行業，雖然布花設計也具備很多的美術技巧、造形藝術，和運用各種不同的畫法來處理畫面，連帶的也應用千變萬化的色彩來滿足消費者的流行；雖然工作了二十幾年而磨練成千錘百鍊的繪畫技巧，總是自覺「商業藝術」永遠達不到「純藝術」的成就感。所

【關鍵詞】

許深州（1918-2005）

　　許深州，出生於桃園埔子。1936年自臺北中學校畢業後，進入前輩畫家呂鐵州的「南溟繪畫研究所」習畫。以〈麵包樹〉入選第十回臺展。1938年以〈縞竹〉一作入選第一回府展。其後分別以〈初夏〉、〈月夜〉、〈爽朝〉、〈閑日〉入選第二、三、四、五回府展。1948至1957年任臺北市立女中美術教員。多次參加臺灣全省美展、臺陽美展等。

　　許深州在戰後初期以時代風俗美人畫樹立聲譽，1960年代挪借抽象造形與平面化空間的表現手法，進行試驗，1970年代以臺灣山岳主題繪畫，表現對地理風景及人文社會之關照凝鍊的視覺意象。他一生的創作包括典雅美人畫、生動的花鳥畫和雄奇壯闊的山水畫，風格精純優美，呈現出對土地、人民與歷史的深沉情懷。（編按）

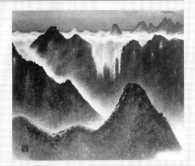

許深州　東埔風景　1956　膠彩
45×53cm

1982年，右起：劉耕谷、黃鷗波、賴添雲、陳靈仁日本行留影。

1982年，劉耕谷（中）與呂基正（右）、許深州老師出遊。

謂的「成就」就是自己所做的布花作品比較沒有生命感，沒有思想的存在，沒有學術地位可言，沒有永恆的價值，不是真正富有的感覺等等。所以在我四十歲那年，下定決心澈底的決定改變自己的人生價值，從事「純藝術」這方面來發展。

一向支持他的夫人黃美惠女士，聽到丈夫的決定，也表達了全力支

持的態度，並進一步安慰他説：「家中的經濟也不用操心，我們一家子省吃儉用都可以過得去，你只要做想做的事就好了。」並在劉耕谷草擬的好幾個藝名中，選定了「耕谷」一名，希望他能在藝術的深谷中，耕耘出一片自己的天地。自此，劉耕谷一名就取代了他的本名劉正雄。

劉夫人不但是劉耕谷創作上最大的支持者，也是劉耕谷創作最忠實的批評者與激勵者。劉耕谷在創作發想時，都會先用原子筆畫出好幾幅不同的構想，然後再請夫人挑出其中較好的一幅，正式動手。因此，劉耕谷甚至稱呼他的夫人為「老師」。他在手稿中，曾如此寫下：「不斷有創造性的畫出現之畫家，我太太才看得起他。她用世界級的眼光來監督我，所以今天我只有進步沒有退步。」

又説：「若我的人生有那麼一點成就，最大的功勞要歸功於我的太太，因為她對我有嚴屬的指教或是鼓勵我的創作，讓我在藝術創作這條路上不斷的改進與提升。」

[上圖]
1978年，劉耕谷與畫作合影。

[下圖]
1998年，劉耕谷夫婦攝於畫室。

▎選擇膠彩創作為終生職志

在決心專職創作時，最重要的是媒材的選擇。1980年，正是長達十六年的「正統國畫之爭」在林之助的建議下，放棄國畫第二部的堅持，以「膠彩畫」為正名（1977）後的第三年，而膠彩畫家黃鷗波，也

1979年時的劉耕谷。

早在1972年便組成了以膠彩畫家為成員的「長流畫會」。

　　劉耕谷之鍾情於膠彩，一方面固然是高中時期吳梅嶺老師的教導，另方面，也是他在長期思考中，對膠彩此一媒材的深入瞭解與看重。他說：

　　中國人自古所培養出來的優美意識有其悠久的歷史，而西歐民族對物體審視較為實際。膠彩畫未必與實物相像，膠彩畫水果時，未必會繪出桌子或陰影，不然感覺太空白、不自然。究竟，東方民族可以講自古以來傳統的「點」與西歐的差別所致。而膠彩畫使用的材料是水溶性的礦石粉末或土質材料，用膠水做黏劑（接著劑），用柔軟的毛筆作畫，以紙、絹代替畫布。在畫面上一層一層的敷色之後所產生出來的礦石顏料的氣質，以及所散發出來的色感之美，是其他畫類難以取代的。畫面隱約帶著深沉的礦石質料的散光，平淡中兼具美豔，在色相微妙變奏的規律中散發著特有高貴的氣質。

1981年劉耕谷（左）與吳梅嶺老師（中）等人出遊留影。

　　劉耕谷基於長期從事布花設計的專業要求，對膠彩顏

料、工具、技巧的講究，是非常嚴格的。劉耀
中追憶説：

　　父親當時決定要當個專職畫家時，他花了當
　　時（1980年代）二百多萬買日本進口的天然礦物
　　顏料。當時的兩百萬相當於好幾千萬，足以買一
　　棟房子。父親成為專職畫家後，家中的經濟一度
　　陷入困境。因為父親只要一有錢就拿去買顏料。
　　曾經有人寄一批免費的「化學顏料」給父親用。
　　對方説這完全雷同天然礦物顏料，而且很便宜。
　　但是父親由始至終從未使用過那批顏料，如今仍
　　收藏在家中的櫥櫃裡，對於顏料，他是非常堅持
　　的。

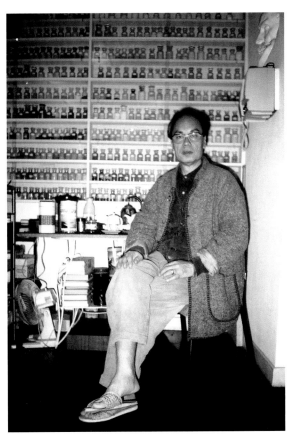

劉耕谷攝於1997年，背後為
膠彩畫顏料。

　　即便劉耕谷買的顏料，全都是日本進口的
上好顏料，但對於每一罐顏料的品質他還是有
一套實驗的過程，測試哪些顏料是無法經過時間和濕度等環境考驗的，
就必須淘汰不再使用，就算是已經砸了大錢買的也一樣。劉耀中説：

　　他對顏料的篩選方式就像是科學家的實驗精神一樣。首先一樣的
　　顏色他會畫非常多張色卡，一張把他收在乾燥、接觸不到灰塵、曬不到
　　陽光的地方。另外的幾張分別放到不同的環境，有些放在陽明山上附近
　　有硫磺的地方、有些放在公園陽光照射得到的地方、有些放在潮濕的環
　　境，經過數年後，再把這些色卡回收，與原色色卡比對，如果顏色改變
　　的顏料，他就從此不再使用。因為他希望他的作品可以像敦煌石窟的壁
　　畫一樣，歷久不衰。

　　1980年，投入專業創作的第一年，便有一件題名為〈芬芳吾土〉(P.28)
的作品。這顯然是劉耕谷對臺灣海岸的一種歌讚，在以美麗藍色為背景
的畫面中，海天一色，天空有長條的白雲橫貫，平靜而沉穩的海面上，

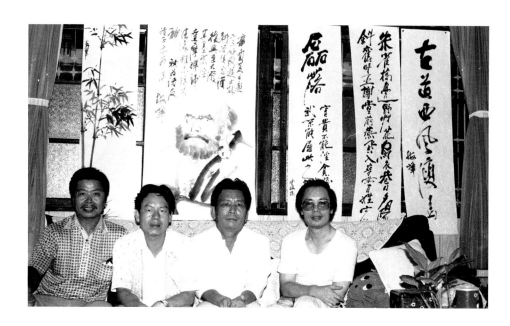

1981年，劉耕谷（右）與
畫友合影。

則有錐型的礁石突出，由遠而近，帶著一種神祕與開闊；近景是岸邊美麗
的雜草、花卉，黃、白、紅、綠……，隨風搖曳，精緻、細膩的手法，強
烈卻調和的色彩，在在呈顯出劉耕谷獨樹一幟的藝術美感與特質。

　　同年（1980），又有一幅〈梅山一隅〉，也是以濃實的膠彩，表現梅
樹枝幹的古拙堅毅，由下往上掙長、不屈的情態，下重上輕，花開滿樹，

劉耕谷　芬芳吾土　1980
膠彩　76×105cm

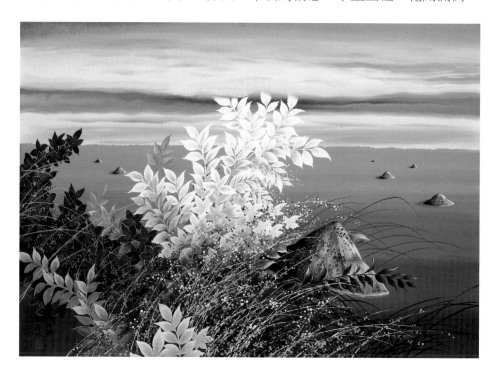

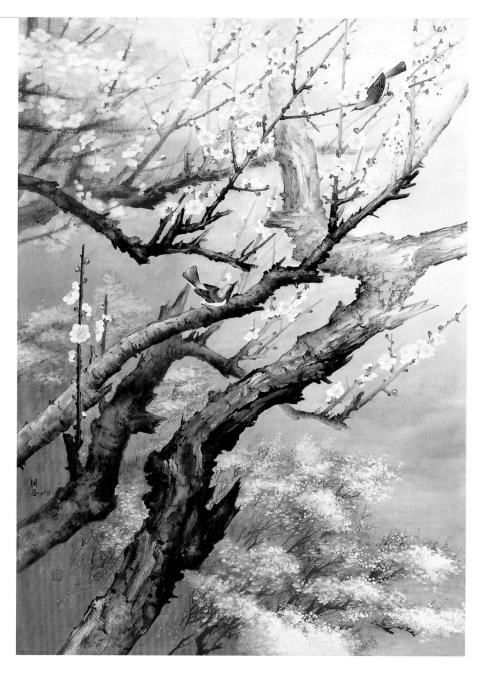

劉耕谷　梅山一隅　1980
膠彩　105×76cm

又有兩隻藍鵲，跳躍其間，充滿生命的活力與喜悅；樹幹下方遠處，則
是細碎、綿密的粉色花叢，散發出迷人的氛圍。

　　聽聞布花設計巨匠「劉鐵」──劉耕谷將放下既有的事業，全心
投入藝術創作，業者、好友一方面不捨，二方面也紛紛伸出援手，迪化
街的知名布商賴繁光先生，就主動表示願意贊助他三年的創作基金；不
過，劉夫人在接受半年的資助後，便婉拒了賴先生的後續美意，因為她
深切瞭解：藝術創作的動力，是無法藉助外人的協助來達成的。但是好
友的美意，則是讓他們家族永懷感念。

【劉耕谷膠彩畫流程圖】

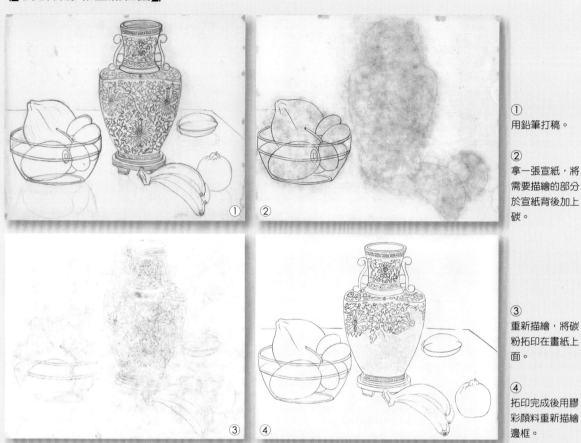

① 用鉛筆打稿。

② 拿一張宣紙，將需要描繪的部分於宣紙背後加上碳。

③ 重新描繪，將碳粉拓印在畫紙上面。

④ 拓印完成後用膠彩顏料重新描繪邊框。

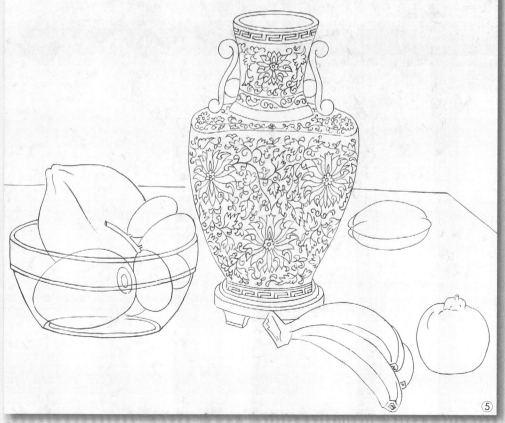

⑤ 描繪完後使用礬水縱橫各刷一次。

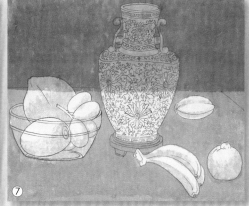

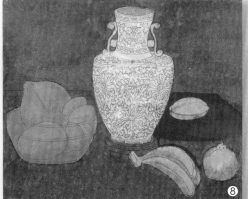

⑥
開始加深層次。

⑦
刷底色。

⑧
將需要突顯的部
分用胡粉或膠彩
顏料加強對比。

⑨
開始繪製。

⑩
完成。

▌以漢學修為提升創作能量

劉耕谷與黃鷗波的巧遇,促動了劉耕谷的投身創作;而兩人亦師亦友的相契,一方面固然是基於對膠彩繪畫的共同喜愛,二方面則是劉耕谷驚訝於黃鷗波對漢文詩詞的修為。因此,在1982年,劉耕谷便加入了黃鷗波組成的漢文詩社,經常在彼此的家中,吟詩作賦、交流讀書心得;更在1982年、1986年等多次,結伴前往日本東京參加詩人大會,觀摩學習,並參觀了京都美術館的「日展」,開拓了視野。

在和黃鷗波同遊的旅途中,黃鷗波的一番話,深深地啟發了劉耕谷,成為他一生創作的指南。黃鷗波說:「畫家必須不斷地擴張藝術思想領域,來產生時代精神和生活結合在一起,要衝破時代的價值觀和傳統的枷鎖,並將無數的革新理念加以實驗,才可能有好的記錄。」

而在一篇題為〈觀「臺灣詩情」鳴春意〉的手稿中,劉耕谷也寫到:

一位藝術教育家的成就如何?除了基本的繪畫要件之外,首先著眼的就是他的宏觀繪畫思想之倡導和精神層面的提升如何。黃老師提倡膠彩畫的創作,鼓勵學生不要抱守公式,並要加強繪畫內涵的提升。……從他早年遊學日本畫科,到精通諸子百家、古文詩詞,進而以儒家哲理為教義來

1993年,劉耕谷與膠彩畫前輩合影。前排右起:黃鷗波、林玉山、陳進、陳慧坤、許深州。後排右二賴添雲、右四范素鑾、右五陳定洋、左四溫長順、左三謝榮磻、左二劉耕谷。

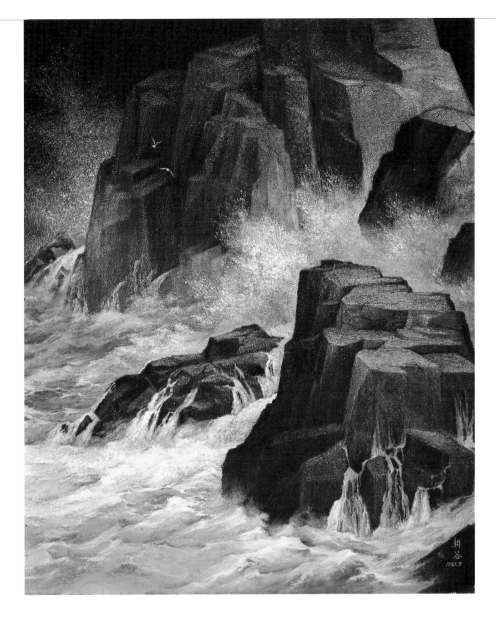

劉耕谷　鼻頭角夜濤　1981
膠彩　100×80cm

轉化成為美學觀念的教學法，他成功地引用其淵博的文學涵養來影響我
們的繪畫思想。

　　也正是這樣的思想與認識，讓劉耕谷在日後的創作中，終能擺脫純
粹視覺感官的形象描繪，進入一種恢宏、壯美，充滿文化、歷史與哲理
的巨觀世界之中。

　　投入創作的第二年（1981），就以〈雲靄溪頭〉獲得第四十四屆臺
陽展銅牌獎，又以〈鼻頭角夜濤〉獲得第三十六屆省展優選，這些作品
都展現出一種細膩與壯美併陳的生命力量；其中，〈鼻頭角夜濤〉，以
青藍的色調，描寫浪濤拍打在巨岩上，激起漫天水花的氣勢，色彩的層

1983年，劉耕谷（右）獲全
省美展省政府獎時與畫作〈千
秋勁節〉合影。

劉耕谷　千秋勁節　1982
膠彩　128×96cm
國立臺灣美術館典藏

劉耕谷　歲月見真吾　1982
膠彩　145.5×112cm

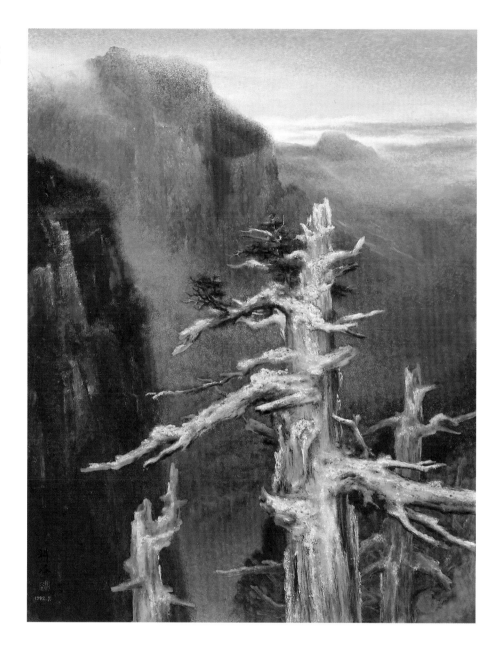

次豐富，層層疊疊之間，那是一種耐力和毅力的考驗，也是劉耕谷內心
激昂澎湃的心靈狀態的忠實展現。

　　耀中回憶說：「這一年，我看到父親滿足的笑容；這笑容不是因為
得獎，而是因為他終於有機會從事朝思暮想的繪畫生涯。」

　　1982年，劉耕谷再以〈歲月見真吾〉獲得第四十五屆臺陽展銀牌
獎，也以〈千秋勁節〉獲第三十七屆省展的省政府獎。這些連續大獎的

獲得，讓劉耕谷的名字，
一下子成了臺灣膠彩畫壇
的傳奇人物。

作為第三十七屆省
展膠彩畫評審委員的許深
州便在〈評審感言〉中，
直接點名〈千秋勁節〉，
稱美說：「劉耕谷的〈千
秋勁節〉主題是屹立在高
山幽谷間的巨木，英氣煥
發，無懼風雪來襲，卓然
傲骨睥睨著遠方的美麗，
彩雲生姿。總之，不論構
圖、彩色、意涵，以及空
間調配均佳。」

在臺灣這些重要大
展上的成功，讓劉耕谷
確認了自己在純粹創作
上的可能位置，也在這
年（1982），正式完全終
止了布花設計的工作；此
後，他不再是「迪化街
布花設計第一巨匠」，而
是一位真真正正、純粹
的「藝術家」。

對巨山巨木的描繪，
是《老子》所謂：「人法
地、地法天、天法道、

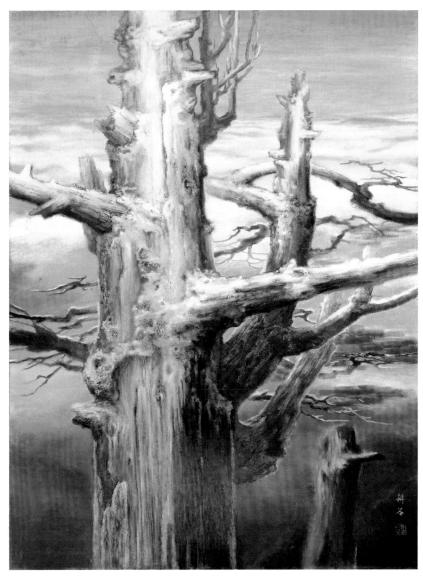

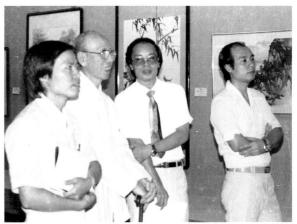

道法自然」的具體表現；在1983年，劉耕谷再以〈參天之基〉獲得第
三十八屆省展大會獎，仍是以玉山巨木為題材，但此次他將視角轉向樹
根；一方面是千年樹根的扎根大地，一方面是蒼老大地的包容涵育，自

劉耕谷　參天之基　1983
膠彩　96×128cm

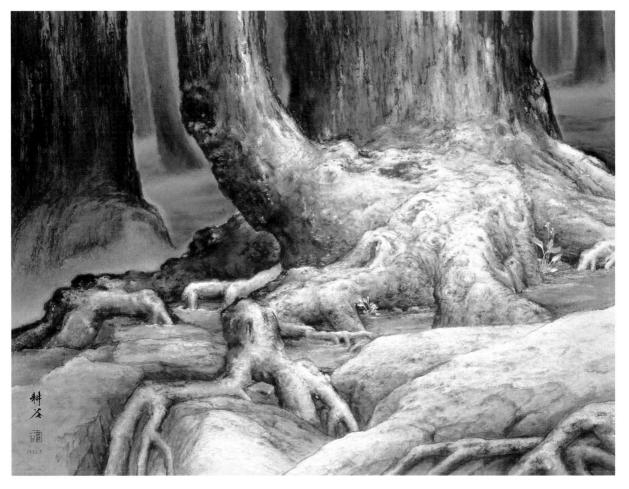

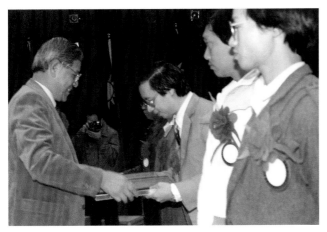

然與大地融為一體。甚至連資深膠彩畫家、當屆的省展評審委員曾得標，也以真誠的筆調，寫下深刻的感言：「古幹雄偉、根如蟠龍，堅實有力地向芬芳大地伸展，那麼親切踏實，千年棟樑集天的精神，意味著生生不息的哲理，令人深省感動。」

多次獲獎，成為畫壇傳奇

相對於省展的巨木系列，參展臺陽展的作品，則逐漸轉向較為柔美的題材；1983年以〈花魂〉獲得第四十六屆臺陽展的金牌獎，1984年以〈六月花神〉（P.38上左圖）獲第四十七屆臺陽展銅牌獎。前者以潔白的牡丹象徵中華文化「勁骨剛心、高風亮節」的氣質，那正是牡丹被喻為「不特芳姿豔質足壓群葩，而勁骨剛心尤高出萬卉」的花王本質；至於後者，則在虛實之間，展現花期綿長的朱槿之美，紅花配女神，那持花的女子，正是以夫人為模特兒，花是美的象徵，夫人則是護著他創作的美神的化身。

同年（1984），劉耕谷也以〈潮音〉（P.38上右圖）一作，獲得三十九屆省展省府獎，這等同於首獎的最高獎項，他已是第二次獲得。

1985年，由於劉耕谷傑出的表現，臺陽美協正式接納他為會友，這距離他1961年以〈阿里山之春〉初次入選，已是二十四年後之事。

1985年，也是劉耕谷尋求突破，在風格上多方嘗試的一年。〈靜觀

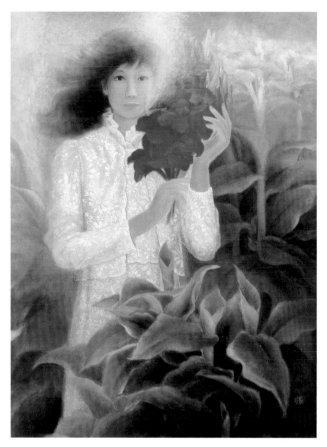

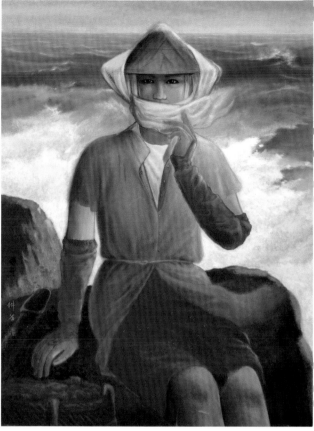

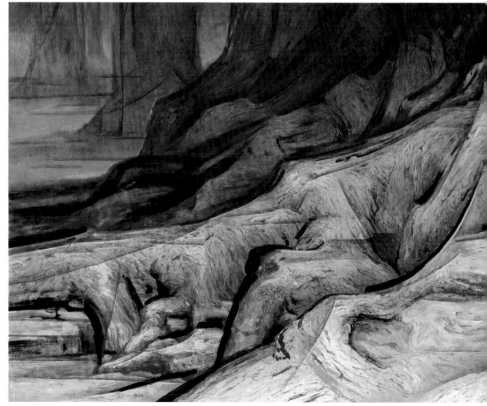

[左圖]
劉耕谷　六月花神　1984
膠彩　130×97cm

[右圖]
劉耕谷　潮音　1984　膠彩
128.5×95.5cm
國立臺灣美術館典藏

[右頁上圖]
劉耕谷　靜觀乾坤　1985
膠彩　244×366cm

[跨頁圖]
劉耕谷　太古盤根　1985
膠彩　244×732cm

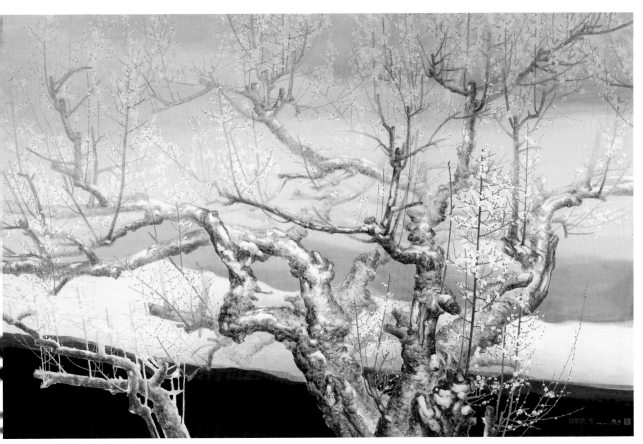

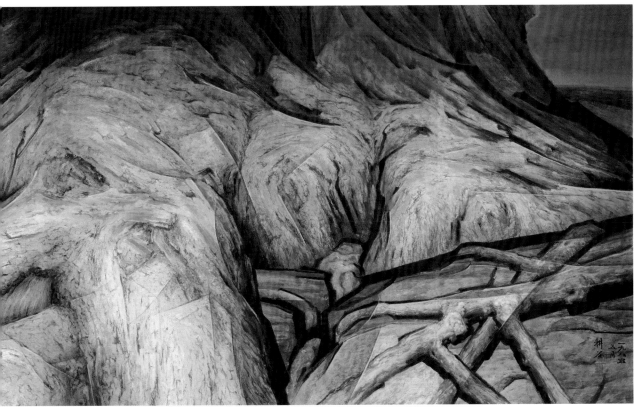

劉耕谷　白玉山　1985　膠彩
120×162cm

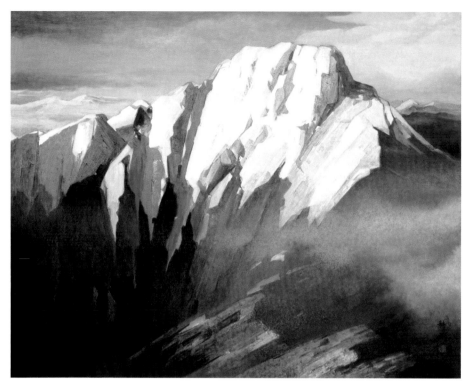

1985年，嘉義文化中心收藏
劉耕谷的作品〈白玉山〉。右
四曹根、右五劉耕谷與文化中
心官員。

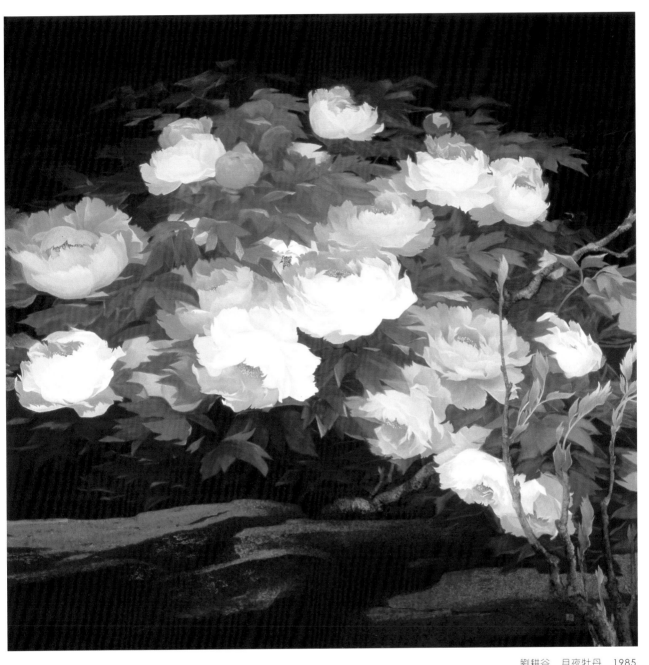

劉耕谷　月夜牡丹　1985
膠彩　244×244cm

乾坤〉(P.39上圖)、〈太古盤根〉(P.38-39)、〈白玉山〉，乃至〈月夜牡丹〉等，
延續此前對臺灣自然風光的描繪，卻表現出更深刻的思惟與象徵；特別
是〈太古盤根〉一作，在高244公分、長達732公分的巨大尺幅中，近景
描繪巨大神木根部盤根錯節的景像，乍見之下，猶如一座巨型的山體；
後方紅色霞光中襯托著樹林的一角。強烈的明暗對比，和戲劇般的氛

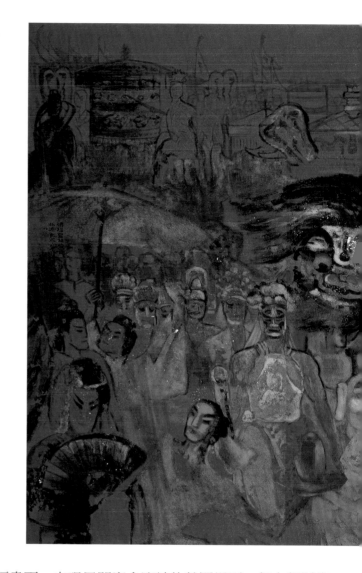

圍，是對臺灣這塊土地、樹靈深刻的歌頌與讚美。

　　劉耕谷的創作從寫生出發，但不以寫生為終結，他超越了寫生的視覺拘限，進入藝術家心境與意念的展現，展露出強烈的創作本質。1985年，一些屬於「民俗慶典」的題材，也開始進入他的創作，特別是以媽祖聖誕禮讚為內容的〈迎神賽會（四）〉，從臺灣山脈的頂峰，回到都會人間，仍以244×488公分的巨幅畫面，表現民間賽會迎神的熱鬧場面；但在細膩寫實的線描構圖中，卻將色彩壓縮成紅、黑、白、藍等幾個單純的原色，散發一種原始而強烈的宗教氛圍。

　　同年（1985），省展也頒給他「永久免審查」的資格；而這一切的成功，似乎在為一個更大的挑戰作準備。1986年，初成立籌備處的臺灣省立美術館，公開徵求一件正廳的大壁畫，這猶如一場武林比武大會，對象是所有的藝術家，不僅僅限於本屬「非主流」的膠彩畫家，更是對全世界藝術家的開放。這對才投入純粹創作短短五年的劉耕谷而言，自是一個巨大的挑戰。劉耕谷應以什麼樣的作品去接受這樣的挑戰？又能否成功？

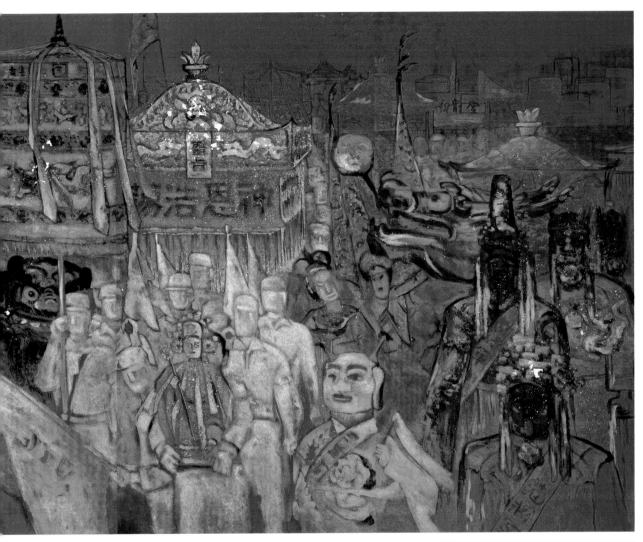

43

三、迎向挑戰，爭勝藝壇

1986年初，劉耕谷提出〈啟蘊〉一作，參加臺灣省立美術館正廳大壁畫徵件比賽，結果公布前三名均從缺。同年8月，省立美術館舉行二度徵件，劉耕谷提出畫幅820×1260公分的〈吾土笙歌〉草圖，獲得評審委員一致肯定，取得大壁畫的製作權。他費了將近兩年時間完成臺灣有史以來最為巨幅的手繪壁畫，完全以膠彩按金製作。這幅懸掛在美術館雕塑長廊的〈吾土笙歌〉，可視為劉耕谷第一階段創作的總結。

[右頁圖]

劉耕谷　三香圖（局部）　1985　膠彩　90×60cm

[下圖]

1977年，劉耕谷的全家福合影。左起：劉怡蘭（次女）、劉玲利（長女）、劉耕谷、劉黃美惠、劉耀中（長子）。

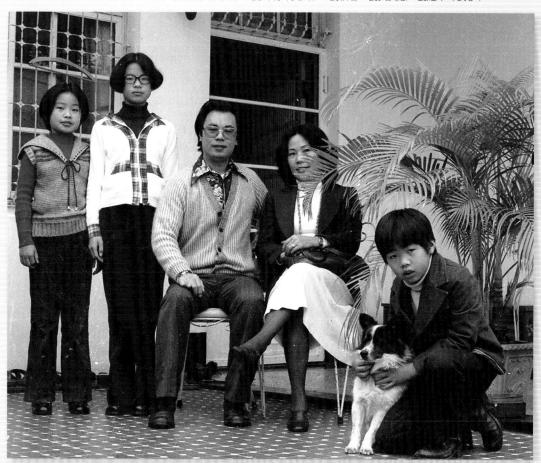

▌奪得美術館徵件首獎

　　臺灣的現代美術館，是以1983年年底開館營運的臺北市立美術館為首座。1986年年初，臺灣省立美術館（以下簡稱省立美術館）亦旋即成立籌備處，並向全世界藝術家公開徵求正廳大壁畫。對劉耕谷而言，這是一次大展身手的好時機，他希望他的作品，不但能技壓群雄，更能驚豔西方。他日夜趕工，終於在不到一個月的時間內，完成〈啟蘊〉一作。這件鉅作，高225公分、寬329公分，是以半抽象的筆法，畫出一群人在土地上耕作、舞蹈，乃至飛揚的情態，暗喻著臺灣先民篳路藍縷、以啟山林的墾荒精神；美術館的開館，則如精神的「啟蘊」，值得歌讚。

　　劉耕谷的兒子劉耀中提到他父親以〈啟蘊〉作品參加徵件時的情況時，回憶說：「父親構圖了〈啟蘊〉來參加這次的徵件，由於省立美術館是對全世界公開徵件，我們將〈啟蘊〉運至美術館時，那場面像是舉辦世界級比賽一樣，各國的藝術家一一將畫作空運至省立美術館；甚至有藝術家是將整個水泥牆運來參賽。」

　　結果在3月初公布，最初傳來的消息是劉耕谷的〈啟蘊〉在第一輪的徵選中，獲得第一名的成績。但最後的公布，卻是前三名均從缺，只有三位入選，劉耕谷名列其一。

　　得知消息後，兒子勸父親放棄參選，因為這樣的結果並不合理，即使館方宣告還要第二次徵件，最後的結果應該也是一樣。

劉耕谷卻回答：「打斷手骨顛倒勇。如果作品夠資格，那就不會有這種問題了。」

但更令人沮喪的是，當父子前往美術館領回作品時，保護作品的畫板，已被折成兩半，連畫作都破了幾個大洞，破損處還可清楚看見上面的腳印。劉耕谷卻淡淡地再度回答：「打斷手骨顛倒勇！」足見劉耕谷的自信與堅毅。

1986年對劉耕谷而言，是深具挑戰與戲劇性的一年，儘管省立美術館徵件

劉耕谷　啟蘊　1986
膠彩　225×329cm

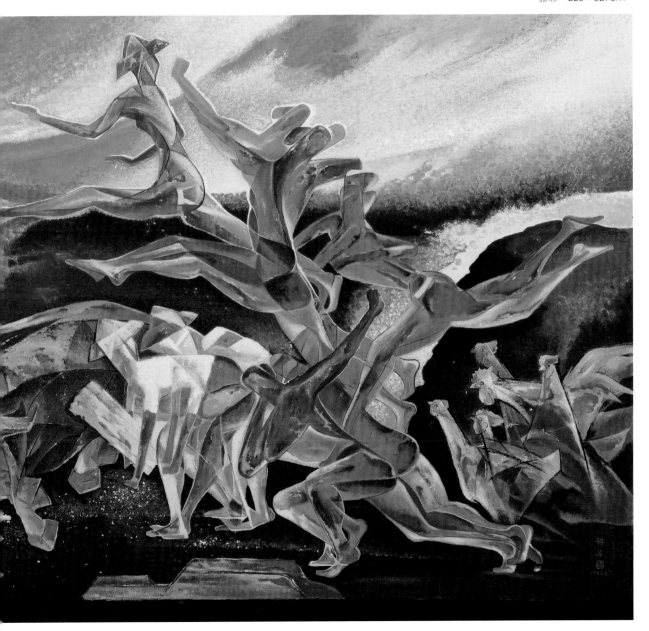

事件的挫折，並沒有打垮劉耕谷投身創作的強烈慾望與決心。每天工作超過十六個小時，每餐草草結束後，便埋首進入他創作的世界中。

前面提到的「迎神賽會」系列是劉耕谷這個時期探索的主題，他始

劉耕谷　迎神賽會（五）舞獅
1986　膠彩　366×244cm

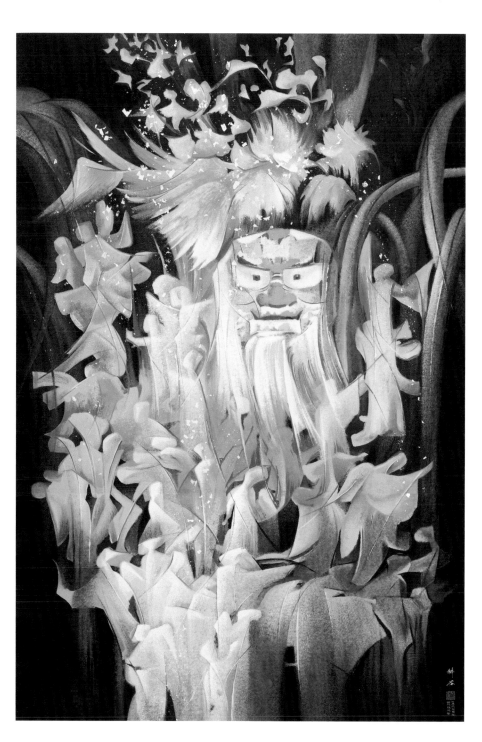

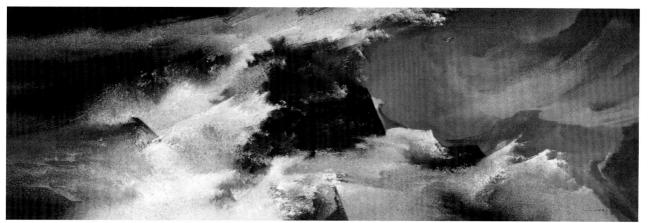

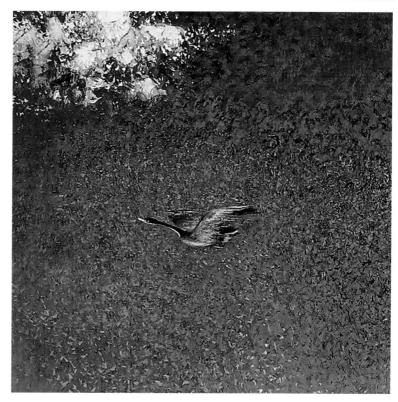

終強調要尋找出代表臺灣的本
土意象；但如果只有本土的題
材，卻沒有更深層的思想和內
涵，是不可能創作出真正具有
永恆價值的作品。其中〈迎神
賽會（四）〉（P.42-43）和〈迎神
賽會（五）舞獅〉，都是尺幅
超過300至400公分的鉅作；前
者以橫幅（244×488公分）、單
色（紅）的拼貼手法，展現出
廟會陣頭的喜慶和熱鬧；後者
則以直幅（366×244公分）的
金黃色系，表現出獅舞的躍動

與華美。這些作品，都可以看出劉耕谷有意跳脫純粹寫實的手法，在造
形與構圖、色彩上，進行可能的嘗試與突破。

　　此外，又有〈孤雁〉一作，尺幅更大，高244公分、長達732公分，
以奔放、潑灑的筆法，描繪巨浪濤天翻滾的海洋力量，一只小小的孤雁
逆風飛翔在畫幅右上方巨浪浪頭即將下壓的巨岩前方……，那種與天爭
衡、處逆境、險境而不退縮、不膽怯的氣勢，正是藝術家自我的寫照。

　　1986年8月，省立美術館大型壁畫二度徵件，劉耕谷再次提出畫幅820×1260公分的〈吾土笙歌〉構思草圖，立即獲得評審一致肯定，順利取得大壁畫的製作權。從此以後的大約兩年期間，劉耕谷更是全力以赴，幾乎全家動員來協助這件鉅作的完成。

　　這件臺灣有史以來最為巨幅的手繪壁畫，完全以膠彩按金完成，由於尺幅過大，沒有可供繪作的空間，乃切割成十片木板，最後再拼合完成。由於尺幅的巨大，加上礦物質顏料的昂貴，幾乎耗盡了畫家所有的獎金；同時動員全家大小協助調研顏料、打底、上色等工作。

　　〈吾土笙歌〉在流暢而略帶物象分割趣味的畫面中，表現的是一群長衫起舞的男女和兩頭壯碩的牛；這是一場耕者與耕牛合唱的「農村曲」，在黎明初啟、天色將亮的時候，農村的人、牛

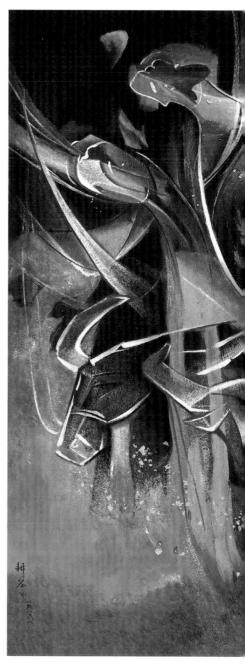

劉耕谷　吾土笙歌比賽稿

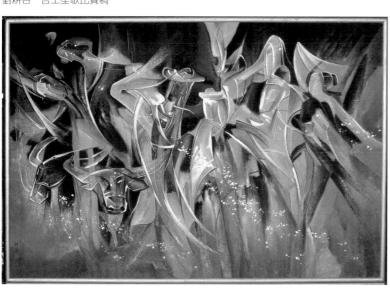

都「透早就出門，天色漸漸光；……」急急上工，這是對土地的歌頌，
也是對自我的肯定。劉耕谷說：

　　此畫得力於敦煌壁畫的靈感，在複合影像組合時，將交織局部的圖像
串連一貫。畫面中山河欲動、天地伊始；「虛與實」、「動與靜」交互為
用。光明乍現的生生不息之萬物育化場景，彷彿藉著遠方悠揚笙聲，訴說

劉耕谷　吾土笙歌　1986
膠彩　820×1260cm
國立臺灣美術館典藏

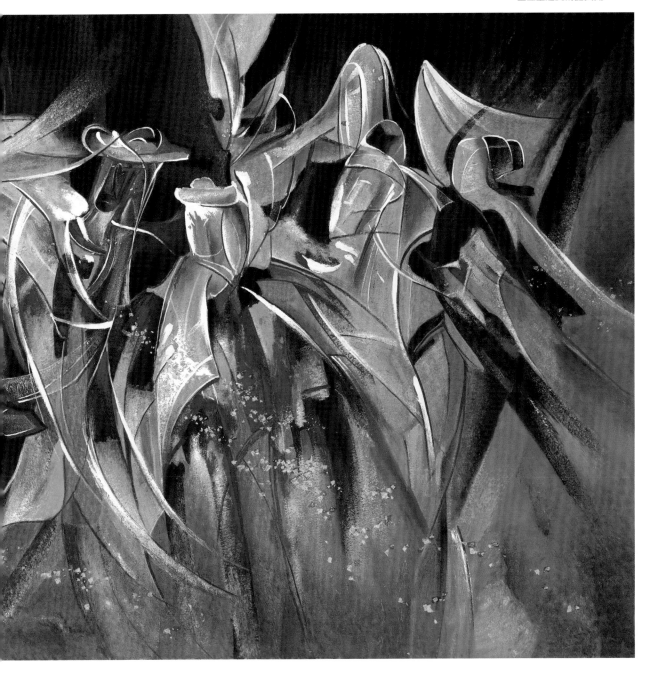

[左圖]
1987年，大壁畫第一次考察現場，評委們聆聽畫家解說時的場景。

[右圖]
1988年省立美術館開館時，劉耕谷（中）於館內與邱創煥（左）合影。

一代子民在自然宇宙中仰詠起舞，且在審美意識之中表現莊嚴的內涵。

　　該作歷經美術館遴聘的二十位評審委員，在近兩年間，進行三次的考察，終於在1988年5月大功告成，懸掛在美術館雕塑長廊的挑高壁面，成為美術館的亮點；而美術館也在同年6月正式開館。〈吾土笙歌〉可視為劉耕谷第一階段創作的總結。

▌九歌國殤，神州遊學

　　劉耕谷創作的靈感，固然有根植於臺灣土地的情感，更有向中華歷史文化吸納養分的活水泉源。就在1988年5月，才交卸〈吾土笙歌〉的大壁畫委託；隔月（6月），美術館的開館展，劉耕谷也毫無缺席地提出〈九歌圖／國殤〉參展。

　　「九歌圖」是劉耕谷1987年至1988年間的系列創作，取材自中國大詩人屈原的長賦，包括：〈九歌圖／雲中君〉（P.53-54）與〈九歌圖／國殤〉（P.55）兩部分，前者三聯作，後者二聯作，多屬百號以上的大作。

　　屈原是劉耕谷最景仰的詩人，也是他描繪最多的一位歷史人物；他曾讚美屈原，說：

　　屈原的思想復觀於「真我」，他的詩可以長生不死，也會死而復

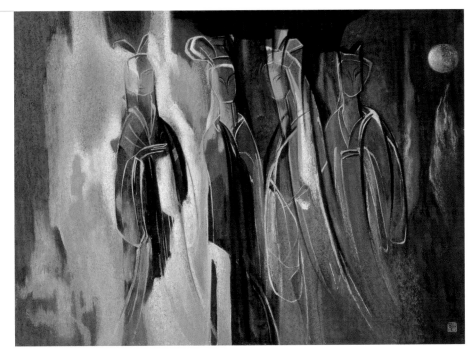

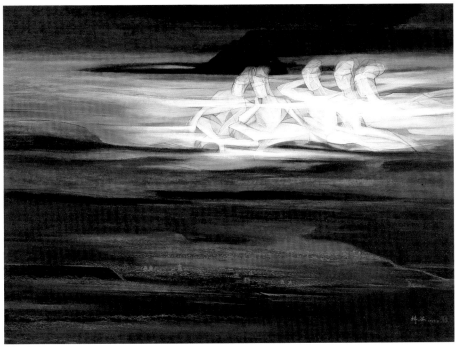

活，他就是具有這樣潛在的生命力。《離騷》和《九歌》是其重要著
作，而《九歌》是他心目中唯一的完美，幫他發現世間並沒有完美的
事物，於是他歌頌神祇，其實就是反映他所渴望的人生和理想世界，
如〈國殤〉、〈雲中君〉、〈湘夫人〉、〈山鬼〉等等。

　　似乎屈原那種壯志未酬的悲壯情懷，也正是藝術家生命情境的寫

照，劉耕谷從屈原的賦文中，吸納創作的靈感，如〈雲中君〉所吟：

> 浴蘭湯兮沐芳，華采衣兮若英；
>
> 靈連蜷兮既留，爛昭昭兮未央；
>
> 蹇將憺兮壽宮，與日月兮齊光；
>
> 龍駕兮帝服，聊翱游兮周章；
>
> 靈皇皇兮既降，猋遠舉兮雲中；
>
> 覽冀州兮有餘，橫四海兮焉窮；
>
> 思夫君兮太息，極勞心兮忡忡。

劉耕谷將這樣的意象，形塑為三聯作，分別以男、女、男女合一，暗喻陰、陽，陰陽相生的傳統思想。〈雲中君〉原是祭祀雲神的歌舞辭，表現人們對雲、雨乞盼之情，那是儒家敬天地、畏鬼神與「敬天愛民」思想的展現，也是承襲《詩經》傳統，以男女之情，表達臣子對君王孺慕忠心之情。在這些畫面中，半抽象的人物與流動的雲氣化為一體，時而柔美、時而陽剛、時而剛柔並濟，雲神的騰空飛揚，線條既優美，氣勢又磅礴。

參與開幕展的〈九歌圖／國殤〉則帶著十足悲壯的情懷，在暗沉的畫面中，沒有神靈的虛玄、沒有香花美人的芬芳，有的只是戰馬的嘶鳴、車轂的交錯，

劉耕谷
九歌圖／雲中君（三）
1988　膠彩
130×162cm

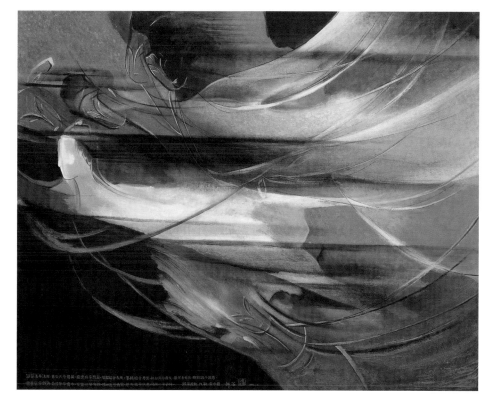

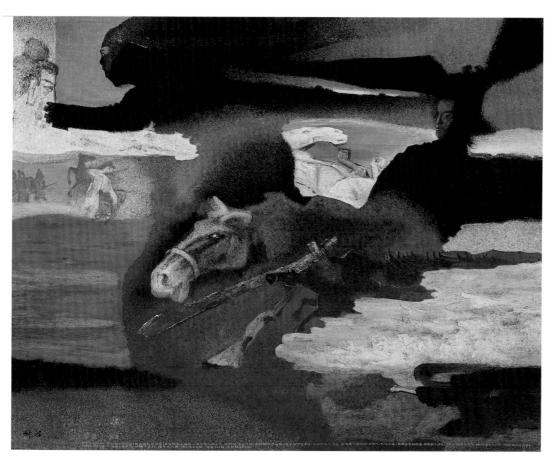

劉耕谷
九歌圖／國殤（一）
1987　膠彩
130×162cm

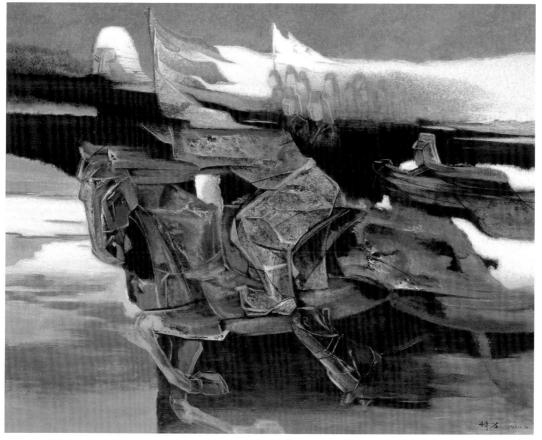

劉耕谷
九歌圖／國殤（二）
1987　膠彩
130×162cm

以及短兵相接下，戰士身首分離的慘狀，正所謂：

> 操吳戈兮披犀甲，車錯轂兮短兵接；
> 旌蔽日兮敵若雲，矢交墜兮士爭先；
> 凌余陣兮躐余行，左驂殪兮右刃傷；
> 霾兩輪兮縶四馬，援玉枹兮擊鳴鼓；
> 天時懟兮威靈怒，嚴殺盡兮棄原埜；
> 出不入兮往不反，平原忽兮路超遠；
> 帶長劍兮挾秦弓，首身離兮心不懲；
> 誠既勇兮又以武，終剛強兮不可凌；
> 身既死兮神以靈，子魂魄兮為鬼雄。

　　相對於其他膠彩畫家之鍾情於「地方色彩」的歌讚，劉耕谷似乎擁有更強烈的人文意識，他將自我的獻身藝術，視同為為國捐軀的勇士，那是一種生命價值的實現與發揚。他說：「身為一『人』，自當發揮人之最高價值，使我們的藝術園地開出欣欣向榮的花朵，我們人生才更充實、更有意義。」又說：「雖然到現在為止，我不是最好的藝術工作者，但我自信我是一個對社會有用的人。」

▋植根土地，拉高思惟

　　在忙碌於〈吾土笙歌〉鉅構的繁重工作中，劉耕谷仍未中斷其他畫作的創作，1986年至1988年間，他也以《唐詩選》為題材，創作了〈子夜秋歌〉（1986）、〈春望〉（1987）、〈清平調〉（1988）、〈望岳〉（1988）、〈永懷古跡〉（1988）等作品。這些作品的創作，似乎是劉耕谷在創作〈吾土笙歌〉的過程中，讓自己隨時保持旺盛動力的加油劑。他說：

> 對我自己而言，它雖然曾經使我筋疲力竭過，但它也是我百畫不厭，使我畫至深夜而猶興致盎然、渾然忘我的精神支柱。更難想像我在偌大空寂的畫室中僅只一人的畫著畫著，使我在艱困中能貫徹始終。

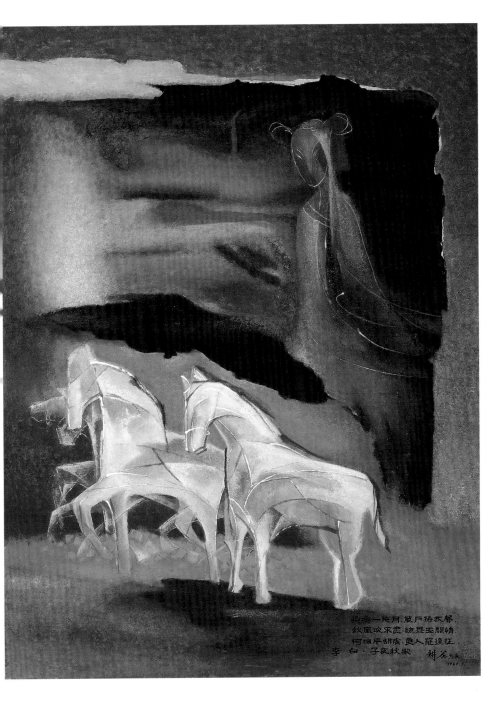

劉耕谷　子夜秋歌　1986
膠彩　130×97cm

　　〈吾土笙歌〉挑戰了劉耕谷，也提昇了劉耕谷的創作思惟，他終於擺脫純粹物象描繪的層次，進入思想表現的境地。他說：「現代的美術領域裡，描寫具象的對象，畫家們大部分都畫得非常完美，在繪畫技巧上也非常熟練，唯獨思想上的造詣比較難於表現，也是一種困難。有深度的題材與思想內涵是非常難述的，設法追求宗師們以前未曾涉獵過的思想境界，這可能是奢望，但那是我唯一想要不斷學習的目標。」

　　又說：「氣質、自主的思想連貫哲理產生，貫入畫面，是美術工作

者的最高層次與理想。」

　　為了完成〈吾土笙歌〉的大壁畫，1987年間，他甚至還抽空遊覽玉山國家公園，為的是從大自然中取得精神上的充實與提升，正所謂「道法自然」的落實。

　　〈吾土笙歌〉的完成，深受各界的好評，儘管在畫作懸掛的位置上，館方的安排不盡如人意，但劉耕谷似乎並不在意；甚至到了1989年6月間，館方有意將它移至原本應懸掛的位置，劉耕谷卻以體諒移置費用的龐大，同意保持現況。

　　完成〈吾土笙歌〉後的劉耕谷，創作工作幾乎完全未曾停歇，甚至開始在創作風格上進行更多元的嘗試與探討，除前提以《九歌》、《唐詩選》持續進行的表現外，光1988一年，就可以看見他陸續展開「敦煌頌」、「中國石窟的禮讚」、「紅樓夢」等系列，以及〈女媧〉、〈鍾馗〉等題材的創作。

[左圖]
劉耕谷　敦煌頌　1988
膠彩　130×97cm

[右圖]
劉耕谷　中國石窟的禮讚
1988　膠彩　91×72.5cm

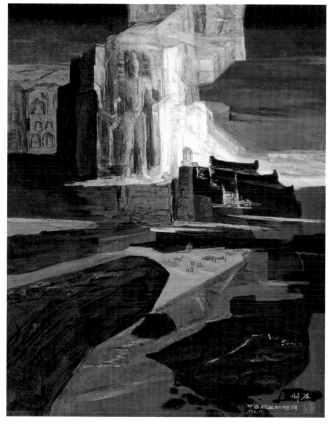

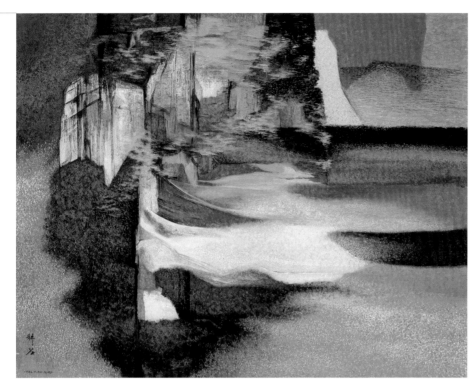

劉耕谷　太魯崖壁　1988
膠彩　120×162cm

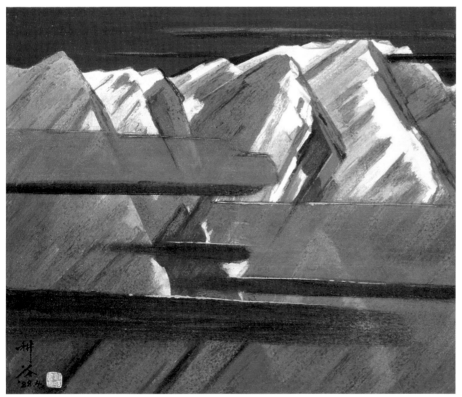

劉耕谷　積雪的奇萊山
1988　膠彩　45.5×53cm

　　而伴隨著題材的開發，各種技法和風格的突破，也明顯可見，包括
原本已多次表現的鄉土題材，也刻意尋找新的表現技法，如：年初的百號
巨幅〈太魯崖壁〉，即可見出端倪，岩壁、山嵐、青松等，幾乎打破原有

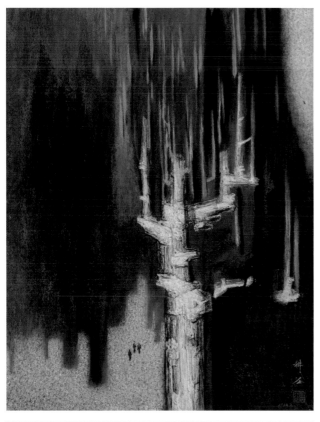

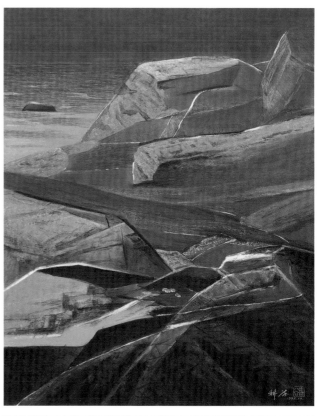

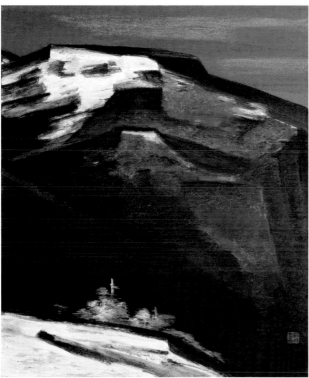

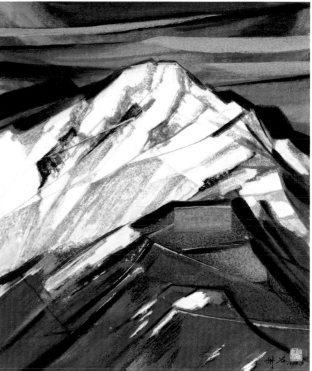

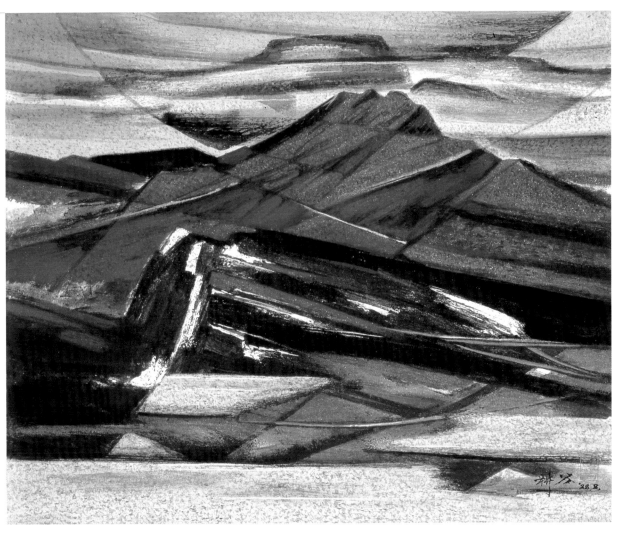

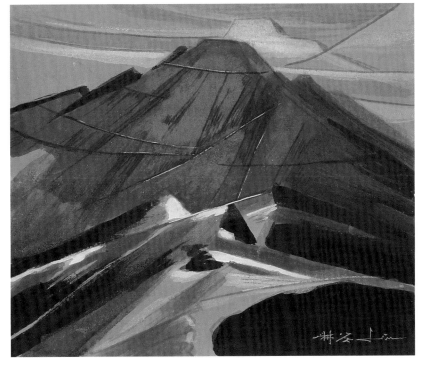

劉耕谷　紅玉山　1988　膠彩
50×60.5cm

劉耕谷　紅玉山　2003　膠彩
22.2×26.2cm

劉耕谷　白木與森林　1988　膠彩
91×72.5cm

劉耕谷　鼻頭角的大岩塊　1988
膠彩　91×73cm

劉耕谷　合歡春信　1988　膠彩
53×45.5cm

劉耕谷　玉山一景　1988　膠彩
53×45.5cm

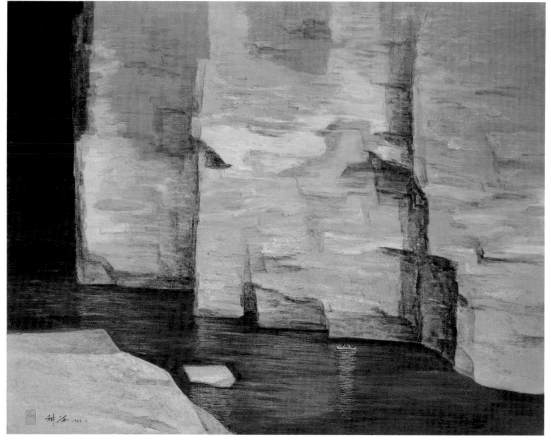

劉耕谷
天祥溪谷
1988　膠彩
80×100cm

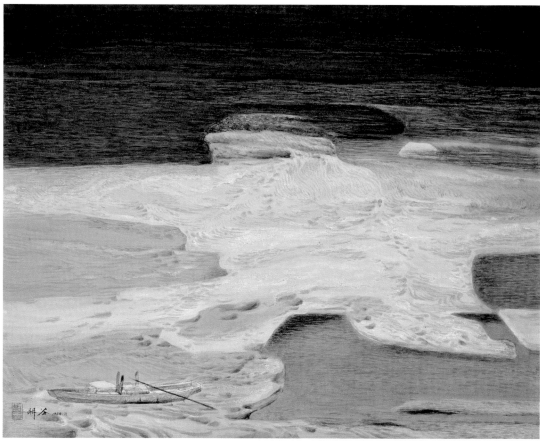

劉耕谷
福隆小舟
1988　膠彩
72.5×91cm

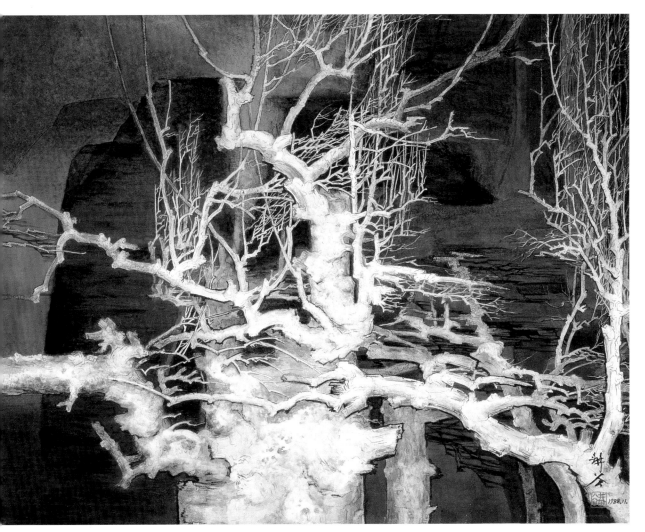

劉耕谷　嚴寒真木　1988
膠彩　80×100cm

形塊，在畫面形成一種巨大、沉鬱、堅強的意象；之後，又如〈積雪的奇萊山〉(P.59下圖)、〈合歡春信〉(P.60下左圖)、〈鼻頭角的大岩塊〉(P.60上右圖)、〈玉山一景〉(P.60下右圖)、〈微曦的玉山〉、〈紅玉山〉(P.61)、〈有雲層的玉山〉、〈玉山旭照〉等，雖然都是尺幅較小的作品，但均可窺見劉耕谷試圖以分割、簡化，乃至更具主觀的色彩，來表達他對這些熟悉鄉土的另類視角。

　　部分即使保留原本細筆描繪的較寫實手法，但在整體構成上，也加入較富超現實的意象，在在顯示畫家意欲求變的意念，如：〈嚴寒真木〉、〈朽木乎、不朽乎〉(P.108)等。

　　此外，又如：〈陽明山曉色〉、〈天祥溪谷〉、〈白木與森林〉(P.60上左圖)，乃至〈福隆小舟〉等，都是以往未見的手法，有的以橫刷、重疊的筆觸，表現岩壁蒼老、古樸的特質，有的以大面海景，凸顯岸邊的一葉小舟，有著浩瀚中遺世獨立的孤寂感。

千里牽引，月下秋荷

　　除了技法、風格上的嘗試，題材上的開拓，在1988年也是極為明顯的，如：對馬、龍、雞、牛等動物的探索，其中都帶著自勵勵人的意涵。

　　甚至，他也以〈無所得〉一作，表達他進行大壁畫創作的心情。這是一幅244×305公分的大畫，在紅、黑、白的色調之中，有飛天的舞者、有反身墜落的人形，也有翻滾在類似浪花、紅塵中的凡人俗眾，乃至隱身在山頂的佛陀頭像……，這種「詩言志」的創作手法，呈顯劉耕谷的創作已進入到另一個新的階段；他在隔年出版的畫冊中，更為這件作品，寫下「畫題解說」：

　　無所得即無所失，「得」與「失」本來是相對的，有「得」即有「失」，人生絕對沒有「全得」或「全失」。現代的人窮其一生尋尋

劉耕谷　三馬圖　1988
膠彩　60.5×72.5cm

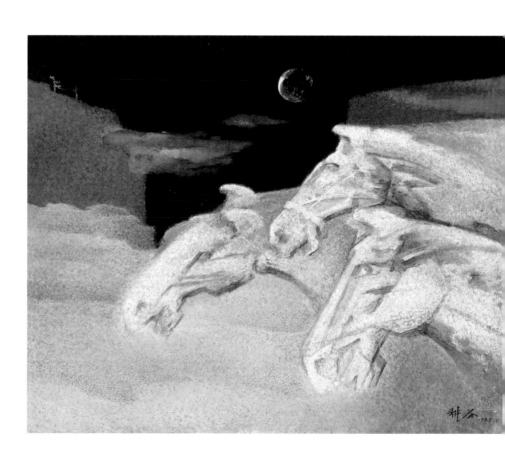

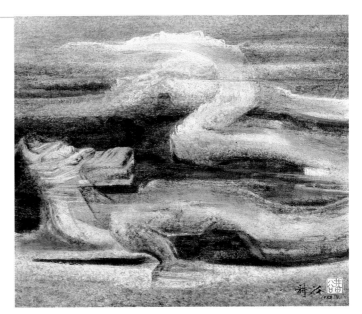

覓覓、兢兢業業地為地位、名譽鑽
營、奔走，但卻忘了自己「本來無一
物」的重要人生原意。

　　人在紛擾不休的紅塵裡，心
常隨外緣變化而生、而滅。「明與
暗」、「有與無」，二者反覆交替。
且讓我們的心回覆如水的自在無礙！
回覆如樸的自性情純吧！

　　也就在這年（1988），他和一群好
友組成「若水會」，這是一個帶著宗
教與修行性質的慈善團體，追求「如
水的自在無礙」，正所謂「上善若
水」的聖賢哲理。

　　大壁畫完成的1988年，顯然也是劉
耕谷創作力爆發的一個重要時期，這
個力量，延續到1989年，也成就了幾件
重要的鉅作。

　　一種飛揚起舞的意象，在1989年
的〈千里牽引〉（P.66-67上圖）一作中，再
度獲得發揮。這件也是長達732公分的
作品，以較清冷的色調，描繪一群正
從群山中飛揚超越的白鷺鷥；遠方有
淡淡的光，應是清晨的時分，象徵對
千里目標的不懈追尋。

　　和這件〈千里牽引〉可視為姊妹
作的〈月下秋荷〉（P.66-67下圖），一動一
靜，表現出晚間月色籠罩下，荷葉輕

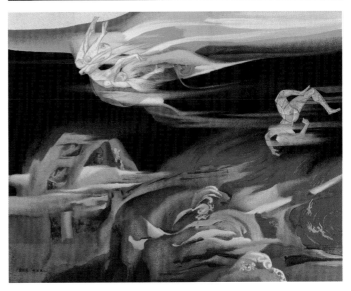

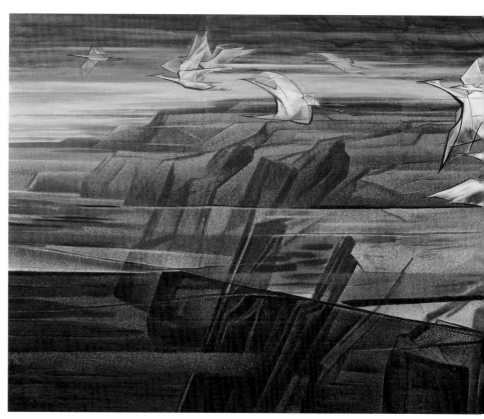

劉耕谷　千里牽引　1989
膠彩　244×732cm

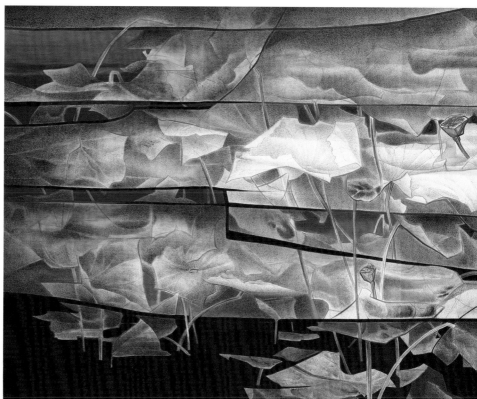

劉耕谷　月下秋荷　1989
膠彩　244×732cm

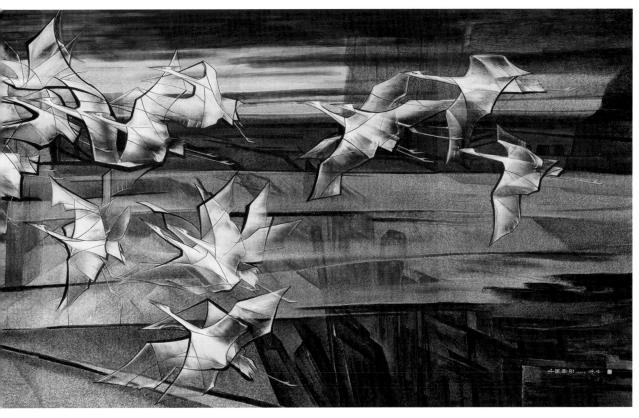

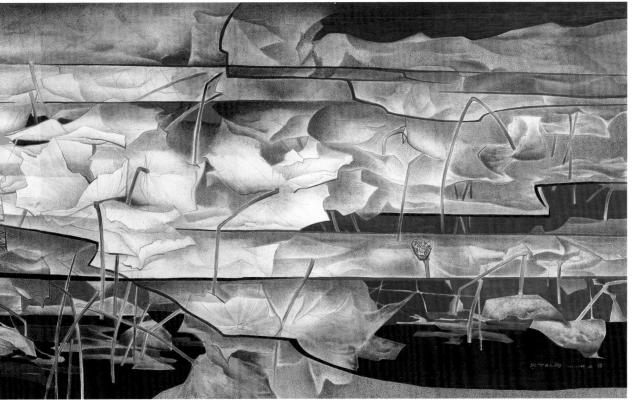

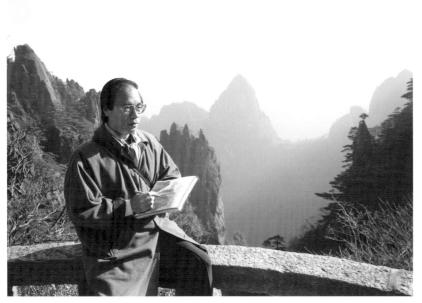

[左圖]

1990年，劉耕谷遊黃山時所攝。

[右圖]

《劉耕谷畫集》書影。

盈招展的靜謐之美。

　　同年（1989），又有〈北港牛墟市〉一作，在紅、藍的強烈對比之下，刻劃大群牛隻聚集買賣交換的場景，帶著一種壯美的神祕氛圍。

　　1989年，劉耕谷受聘為省展的評審委員，隔年（1990）1月，舉行個展於省立美術館，這是劉耕谷此前創作的一次總展現，也是社會對劉耕谷的再一次肯定。為了配合此次展出，他特別自費印行一本精裝本的《劉耕谷畫集》，將歷來的作品，作一完整的收錄與呈現。

　　面對成功的來臨，劉耕谷顯然並未自我滿足，就在畫展一結束，他便渡海入學廈門大學藝術學院藝術系西畫組，尋求可能的更大超越。同年（1990），並遊黃山、敦煌等地，為自己的藝術尋求更豐盛的養分。

劉耕谷　北港牛墟市　1989
膠彩　244×610cm

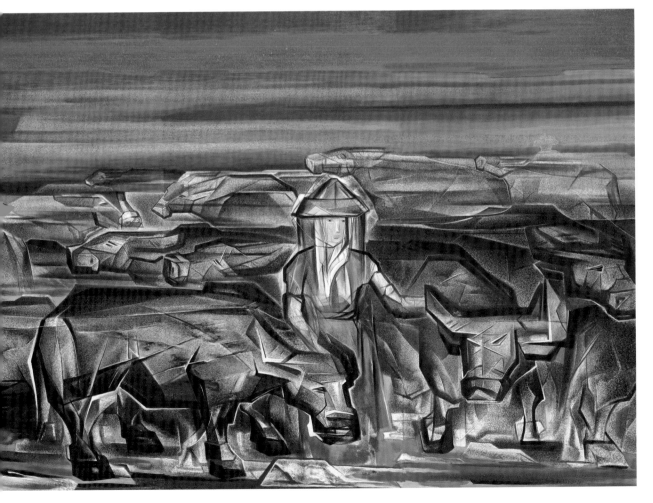

四、百尺竿頭，更進一步

劉耕谷於1990年3月初，渴望進修而申請入學廈門大學藝術學院藝術系西畫組，獲得通過，重新當學生。兩年學程在1992年12月完成。事實上，進入90年代之後的劉耕谷，已經是一位聲名卓著的藝術家，各種展出與評審的邀約不斷，中國文藝協會頒給他文藝獎章，他創組「綠水畫會」。劉耕谷期許他自己現階段的責任，應當把膠彩畫改革而推向更高峰期的再造，才是研究與努力之本。

[右頁圖]
劉耕谷　平劇 / 呂布（局部）　1988　膠彩　130×97cm

[下圖]
1989年，劉耕谷與其畫作合影。

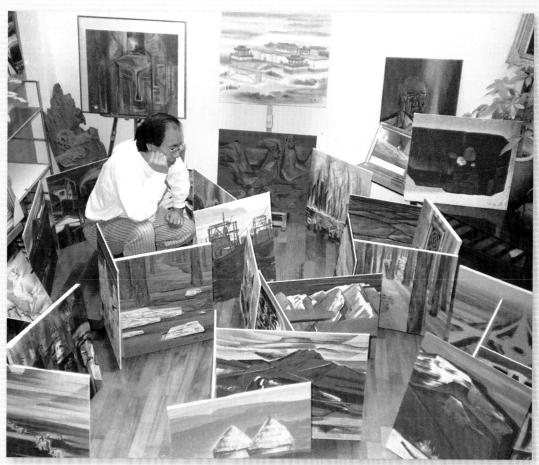

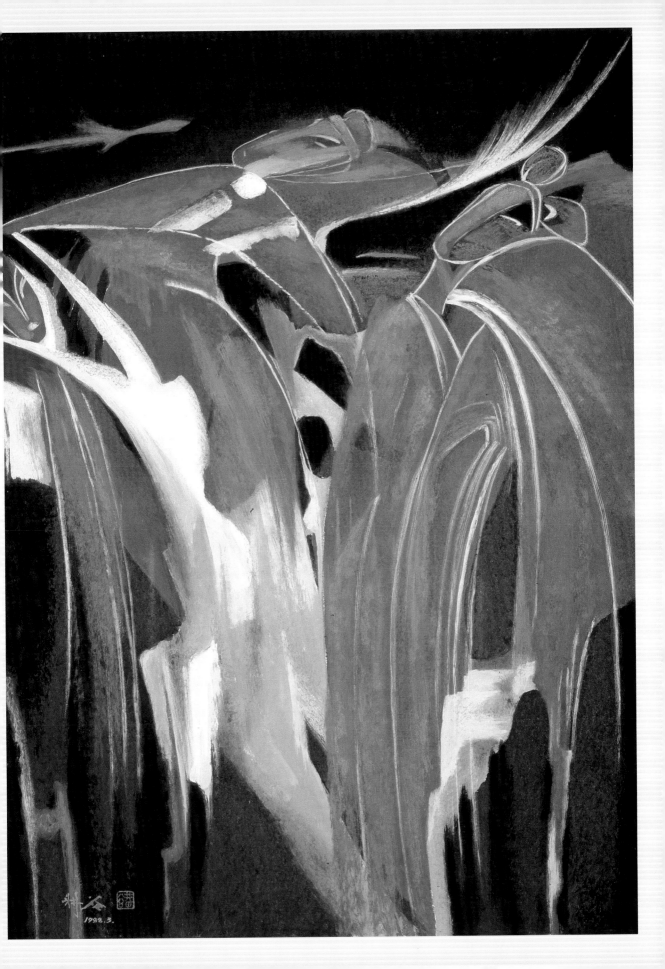

▋重新進修當學生，自我期許高

1989年7月、9月，劉耕谷的兩個女兒，長女玲利和次女怡蘭，先後進入美國知名的紐約大學（N.Y.U）進修，劉玲利入美術研究所、劉怡蘭入藝術行政研究所，這是對父親一生志業的最佳延續。此時，已年屆五十歲的劉耕谷，有一天忽然對著夫人美惠感嘆地說：「妳栽培幾個小孩到美國唸書，都唸到研究所，妳卻從來沒有問過我想不想唸書？」

這時，劉夫人才瞭解到劉耕谷渴望進修的心情；原來，年輕時失去上大學的機會，儘管如今畫藝已被眾人肯定，但期望純粹的學習生活，進而擁有一張文憑，始終是潛藏在劉耕谷心中的一個夢想。

1990年年初，在臺灣省立美術館的大型個展一結束，3月初，劉耕谷便正式申請入學福建廈門大學藝術學院藝術系西畫組並獲得通過，重新當一名學生。這個為期兩年的學程，在1992年12月，正式結束。

事實上，進入90年代之後的劉耕谷，已經是一位聲名卓著的成功藝術家，各種展出與評審的邀約不斷；同時，也榮譽加身，包括：晉升省展評審委員（1990），並創組「綠水畫會」（1990），擔任首任會長，而中國文藝協會也頒發給他文藝獎章（1991），各大美術館更先後典藏他的畫作。但劉耕谷對自我的創作，仍有極高的期許與要求。他在1992年間，就自述：

臺灣畫家大多是傾向服從、接受

［上圖］
劉耕谷攝於膠彩創作展大型看板旁。

［下圖］
1991年劉耕谷獲頒文藝獎章，攝於貴賓席。

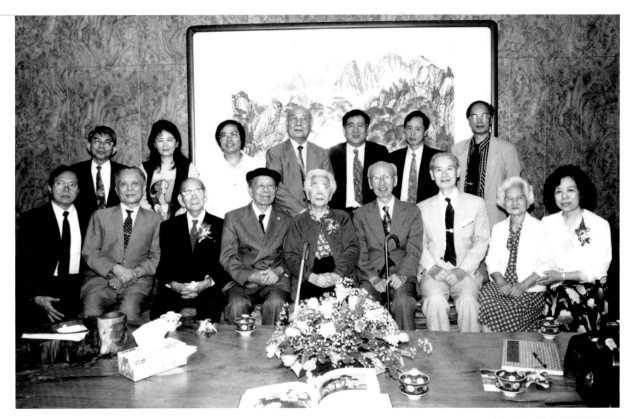

臺灣各團體的規格，不反對權威，大多希望加入體制。也就是說，比較缺乏反思與獨當的一面或能力。使臺灣繪畫在整體上呈現通常性的視覺效果和歡愉的氣氛，而鮮少提供「心靈上」的沉思之風格，尤其是在建立「復興的臺灣風」上。老一輩的膠彩畫家他們開拓性的貢獻，已盡到了他們的歷史責任，而我現階段的責任，應當把膠彩畫改革而推向更高峰期的再造，才是研究與努力之本。

1995年，省美館學術研討會後畫家們合影。後排右起：劉耕谷、林柏亭、陳進兒子、許深洲、賴添雲；前排右起郭禎祥、陳慧坤夫人陳莊金枝、劉櫪河、林玉山、陳進、陳慧坤、顏水龍、黃鷗波、吳隆榮等。

2002年，臺北市膠彩畫「綠水畫會」第12屆畫展留影。前排左起：劉耕谷、溫長順、黃鷗波、林玉山、陳慧坤、吳隆榮、謝榮磻。二排坐者：蘇服務（左1）、陳定洋（左4）、賴添雲（左5）。

在這種自我期許下，劉耕谷90年代的繪畫創作，大致可歸納為幾個主要的方向：

▊人文系列

人文系列，也就是延續1987-1989年初的「九歌圖」系列，是以具有歷史人文內涵的象徵手法，追求心靈的超越與表現。在就讀廈門大學藝術學院期間，他深感中國傳統文化的精深，卻在文化大革命中遭到嚴重破壞，傳承中斷，因此，先後創作兩幅〈懷遠圖〉。

劉耕谷　懷遠圖（一）　1991
膠彩　244×366cm
臺灣創價學會典藏

劉耕谷　懷遠圖（二）　1991
膠彩　244×488cm

　　兩幅簽名處，均題「立馬空東海，登高望太平」等字，展現一種傲視寰宇、胸懷古今的氣度。8月間先行完成的一作〈懷遠圖（一）〉，是244×366公分的尺幅，立於兩匹挺立回首的駿馬前的一人，風吹長髮、衣襟飄動，頗有一種「繼往聖絕學、開萬世太平」的氣概；在帶著立體派分割手法的半具象畫面中，漂蕩著一股凜然、浩然的正氣。唐代詩人張九齡〈望月懷遠〉名詩，有謂「海上生明月，天涯共此時。」或許就是藝術家創作的靈感來源。這件作品日後由臺灣創價學會收藏。

　　之後，再創一作〈懷遠圖（二）〉，同樣的題名，尺幅更大（244×488公分），駿馬的數量增加到四匹，最前方的一匹，還可以清楚地看見長出了翅膀，似乎即將飛騰而起，而前方原本迎風站立的一人，也改握拳在腰，一幅準備起跑的模樣；劉耕谷說：「上次純粹是懷遠，這次我要將它付諸行動！」

　　「馬」在劉耕谷的畫作之中，代表著一種具有自覺性與行動力的象徵，在人文系列中，他經常以馬為題材，如：1991年的〈自勵圖〉(P.132)，和1993年的〈思遠／永恆的記憶〉和〈駒〉等，都是將馬當成學習、歌頌的對象。

[右頁圖]
劉耕谷　天地玄黃　1992
膠彩　244×366cm

劉耕谷　玄雲旅月　1992
膠彩　122×488cm

在人文系列中，也有一些以宇宙初成為懷想的作品，如1992年的〈天地玄黃〉與〈玄雲旅月〉等，所謂「天地玄黃、宇宙洪荒」，那種亙古浩瀚的荒寂感，也是人文初始的想像；至於〈玄雲旅月〉那些漂蕩的雲層，一如文人長袍的舞動，也是畫家自我心靈的寫照。〈玄雲旅月〉典故出自《莊子・逍遙遊》，即謂：「北冥有魚，其名為鯤。鯤之大，不知其幾千里也。化而為鳥，其名為鵬。鵬之背，不知其幾千里也；怒而飛，其翼若垂天之雲。」

追求藝術、深入人文思惟的探究，既是浩瀚、廣闊，卻也孤獨、寂寞；此外，更會有諸多逆境，甚至打擊出現，只有不懈地堅忍，才得度過；1992年的〈惘悵〉（P.78上圖）表現出人在這些逆境中的無奈與迷惘，豐盛的水果籃邊，一雙紅色的筊杯，暗喻面對著生命的迷惘，只能求助於神明的指引。而同年的〈堅忍〉（P.78下圖），似乎又宣示著：只要夫妻同心，終能如枯木的逢春再生……；甚至〈眾逆境菩薩〉（1992，P.79上圖），則把所有攻擊、毀謗的力量，都看成是成就自我的菩薩。另一幅〈酷冬已盡〉（1992，P.79下圖），則代表最嚴苛的挑戰，終將過盡，否極泰來。

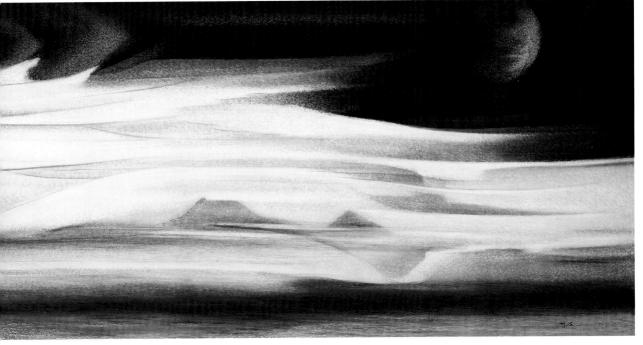

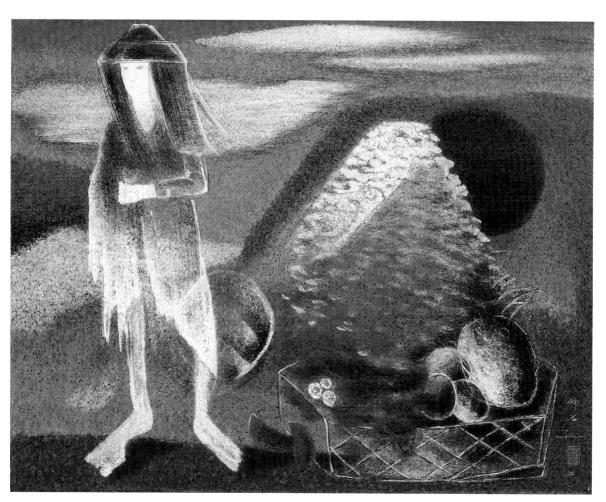

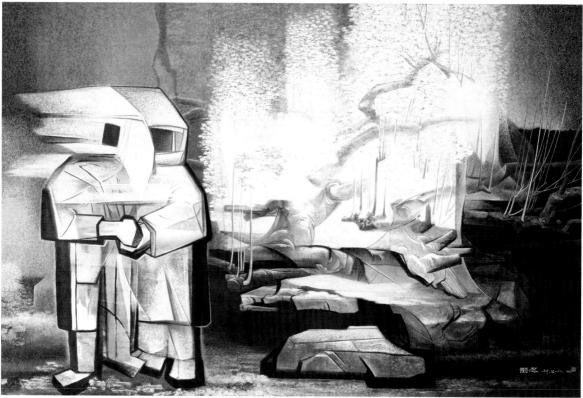

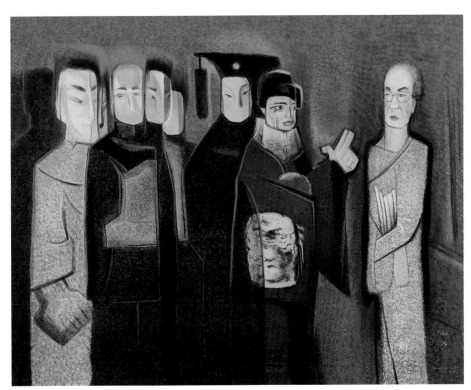

劉耕谷　眾逆境菩薩　1992
膠彩　130×162cm

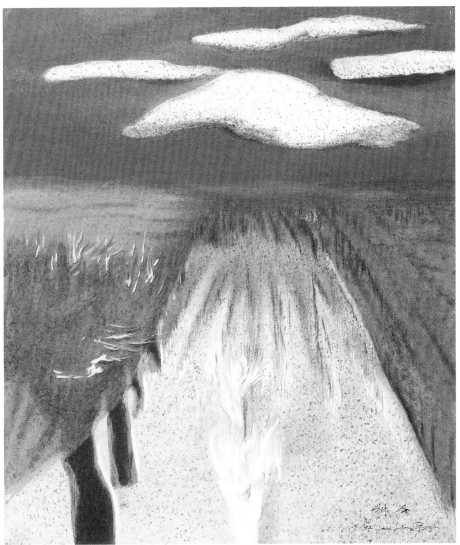

劉耕谷　酷冬已盡　1992
膠彩　53×45.5cm

[左頁上圖]
劉耕谷　惆悵　1992　膠彩
73×91cm

[左頁下圖]
劉耕谷　堅忍　1992　膠彩
244×366cm

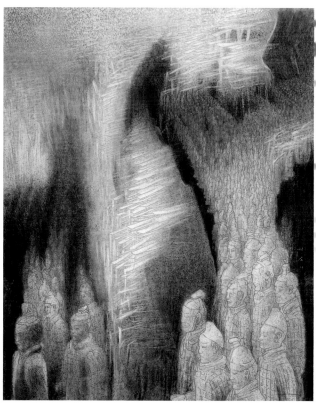

[左圖]
劉耕谷　悅　1993　膠彩
100×80cm

[右圖]
劉耕谷　炬作　1993　膠彩
100×80cm

1993年的〈悅〉，是歌讚新生命的誕生；〈炬作〉（1993）和〈文化傳承〉（1995），則是人文生命的持續不墜。至於1996年的〈臺灣三少年〉，畫中的二男一女，顯然就是對日治時期首屆臺灣美術展覽會（簡稱「臺展」）中，獲獎的三少年：林玉山、郭雪湖與陳進的禮讚，三位都是膠彩畫家，也是臺灣傳承文化、創造新美術的三尊巨神，永恆與尊嚴的象徵。

▍鄉土系列

[右頁上圖]
劉耕谷　文化傳承　1995
膠彩　183×328cm

[右頁下圖]
劉耕谷　臺灣三少年　1996
膠彩　180×206cm

偉大的藝術，既要有高遠的理想，但也必需立足鄉土。劉耕谷說：「當我反省自己的社會怎麼走過來的時候，出身臺灣南部鄉下的我，切身感受的，值得推崇、具永恆價值的、拿得上世界舞臺的，不是別的，正是流貫在農民身上的任勞任怨的容忍、勤奮和堅忍的精神，以

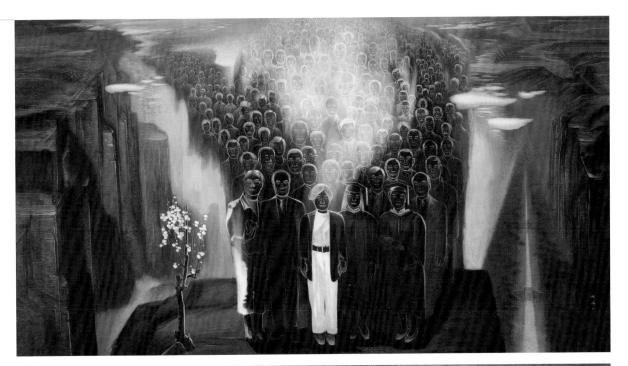

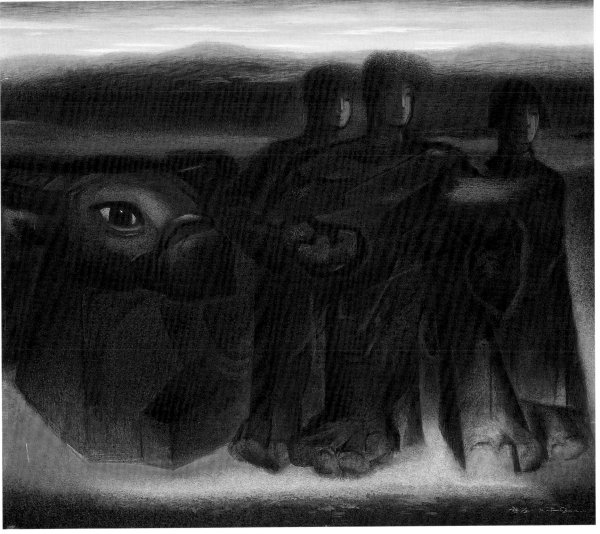

及散布民間的天人合一觀、萬物有靈的生命觀，和因果報應的輪迴觀念。」1990年代的鄉土系列，正如上言，不再只是農村生活實景、物象的描繪，而是一種精神、觀念與價值的呈顯；而牛和農夫、農婦，正是貫穿這個主題最重要的圖像。

完全以「牛」為對象的作品，1991年的〈赤犢與石牆〉，將一隻赤紅色的耕牛，安置在一些看似斷岩殘壁的石牆後方，前有白色的芒草，葉片都指向一邊，代表風勢的強勁；似乎這是一隻站在石牆之後躲避寒風的小

劉耕谷　赤犢與石牆　1991
膠彩　100×80cm

[右頁上圖]
劉耕谷　耕牛（一）　1991
膠彩　53×45.5cm

[右頁下左圖]
劉耕谷　赤牛與甘蔗　1991
膠彩　100×80cm

[右頁下右圖]
劉耕谷　蜩與學鳩　1991
膠彩　53×45.5cm

牛，後方的黑白色彩，象徵著冬天的冷冽。

相對於前作的寒冷，同年（1991）的〈耕牛（一）〉，則是兩隻依偎在茅草中的成熟耕牛，背景是大紅的晚霞和紅牆黑瓦的古厝；那是一種幸福的景象，應是勞動一天過後，收工休息的黃昏時刻，前方的茅草，也將是美好的晚餐。

也是1991年的〈赤牛與甘蔗〉，則是一群赤牛安排在一片甘蔗田下，風吹蔗葉，也吹在赤牛身上，也是一種辛勞過後的幸福與滿足。

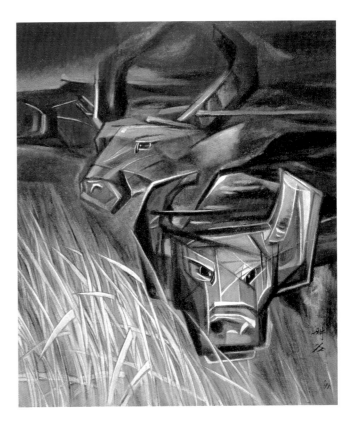

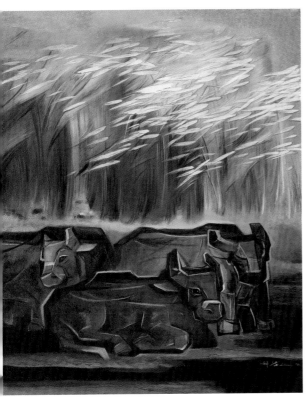

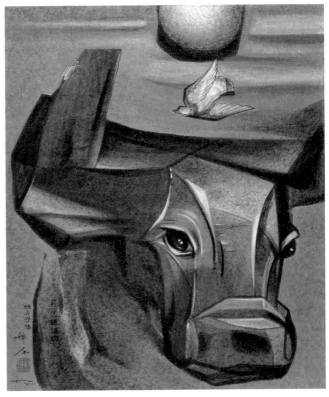

　　1991年年底（11月）完成的〈蜩與學鳩〉^(P.83下右圖)，是取材自《莊子‧逍遙遊》的故事，黃牛的犄角上有一只綠色的蜩，不知捕食的學鳩正向牠飛來；藉由自然的生態循環，暗喻命運的不可測，牛的眼神，也正是人生命的化身。

　　1992年的同名創作〈耕牛（二）〉，是一個牛家族的大合照，夜晚圓月下的牛群，相互依靠、聚集，這是另一種親情的展現。而1993年

劉耕谷　犢牛　1993　膠彩
130×97cm

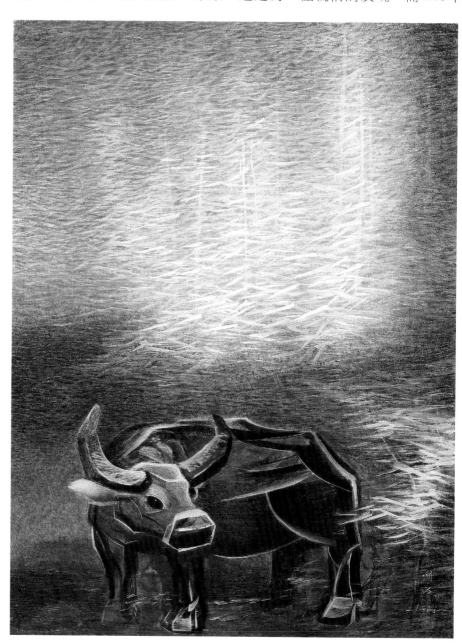

劉耕谷　耕牛（二）　1992
膠彩　97×130cm

劉耕谷　耕牛（三）　1995
膠彩　140×206cm

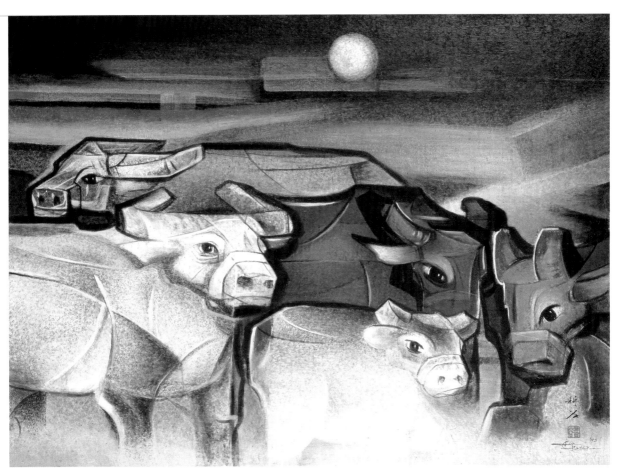

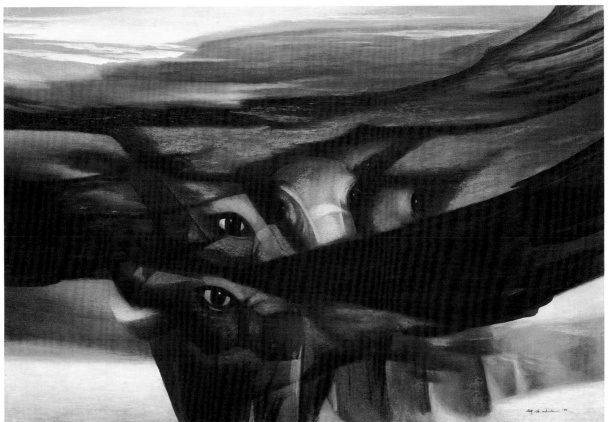

的〈犢牛〉(P.84)，則將一頭幼牛，放在巨大的竹林叢間，「自然」會是小牛一生的依靠，也是無盡的負擔。1995年的〈耕牛（三）〉(P.85下圖)，以大片如雲層的色彩，橫過一批牛群，那是一種生命的挑戰與負擔，明亮的牛眼，默默地承受，也勇於面對與承擔。同年（1995）的〈每人一片天〉，則描繪一隻在水中飲水的牛，晚霞滿天，透露出一片亮光；每個生命，自有一片天，一支草一點露，一頭牛，也有一片自我的天空，這是一種自知、自足，不怨天、不尤人的農夫生命觀。而同為1995年的〈耕牛（四）〉，也呈現一種安適自足的生命觀，牛在劉耕谷的筆下，就是一個不怨、不尤、知命、自足的生命情態，也是藝術家創作生命的楷模。

不過，牛之作為「耕牛」，牠的存在是和農夫並存的。劉耕谷就有

劉耕谷　每人一片天　1995
膠彩　80×100cm

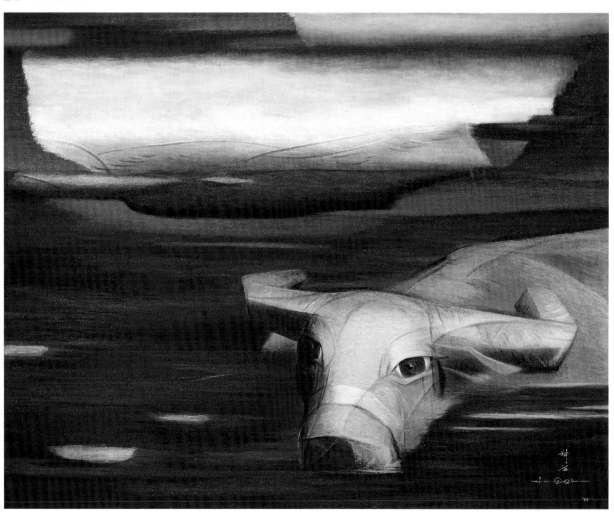

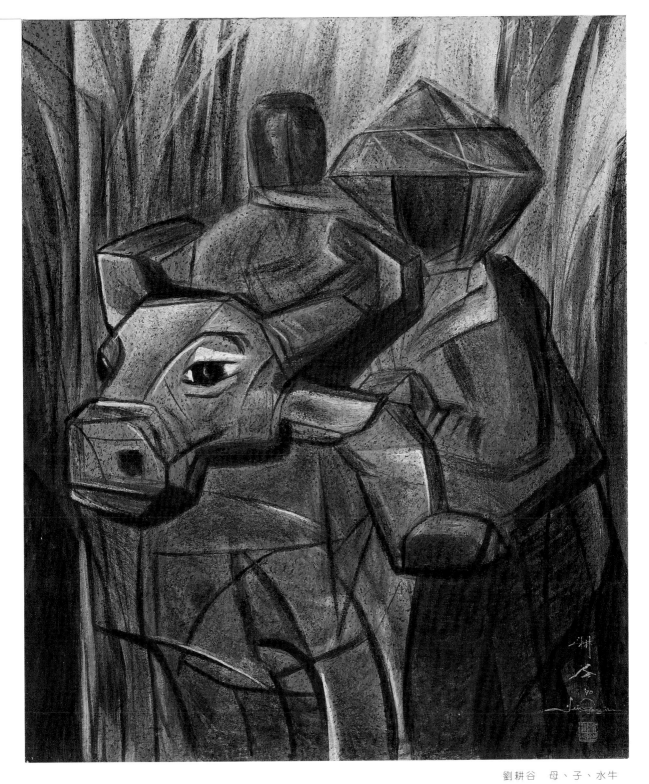

大量的作品，歌頌「耕牛」與「農夫」（包括「農婦」），甚至和「農家小
孩」相依相持的濃郁情感。1990年的〈母、子、水牛〉，正是描繪一位農
婦（總是戴著斗笠，包著頭巾）將小孩放到牛背上的情景，水牛、母、
子都是這個農家的成員，背景是比身體還高的農作物，或許是甘蔗？或

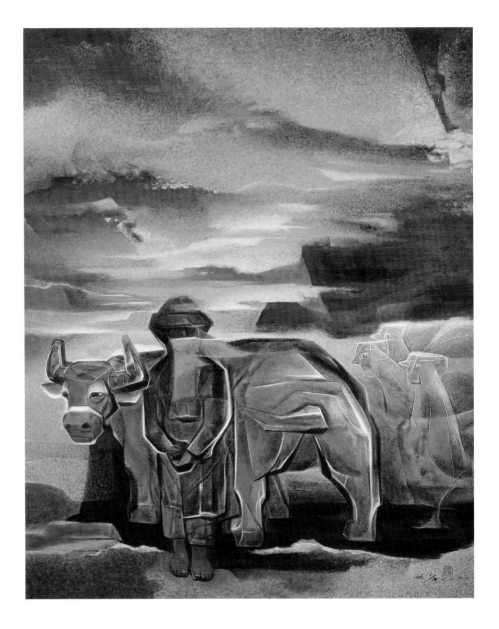

劉耕谷　農村少女　1991
膠彩　162×130cm

許是……？黃褐的主調，那是一種溫暖、也是成熟的顏色。

　　劉耕谷似乎對耕牛與農婦之間的情感，特別關注，有許多的作品，都是描繪農婦與耕牛，如：1991年的〈農村少女〉、〈滿車的紅甘蔗〉，1992年的〈清晨（一）〉(P.90)、〈清晨（二）〉(P.91)、〈勤奮（六）〉(P.92)、〈農少女〉、〈赤牛與農婦〉(P.93上圖)、〈赤牛與甘蔗〉、〈鄉情（二）〉(P.93下圖)，以及1993年的〈鄉女〉(P.94上圖)、〈秋收（二）〉等，都著重在農婦與耕牛之間的緊密情感；而有時農婦手中滿握的作物，就像是執著火把的勝利女

神，如〈清晨（一）〉、〈清晨（二）〉、〈勤奮（六）〉、〈赤牛與農婦〉、〈鄉情〉等。

　　當然，有農夫、農婦、耕牛、作物，乃至小孩，才構成一個完整的農村景像，這樣的作品，亦相當豐富，如：1991年的〈鄉情（一）〉，1992年的〈傳承〉(P.94下圖)、〈薪火〉(P.95)、〈秋收（一）〉、〈鄉情（二）〉(P.93下圖)，

劉耕谷　滿車的紅甘蔗　1991
膠彩　183×180cm

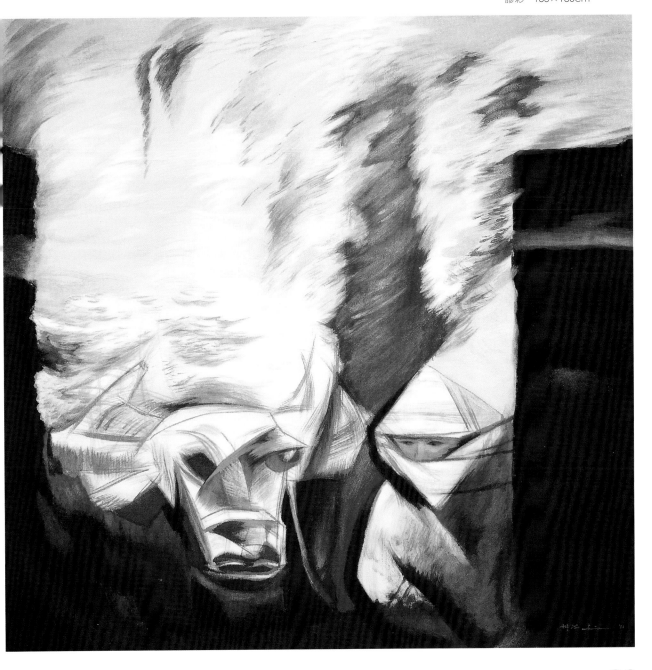

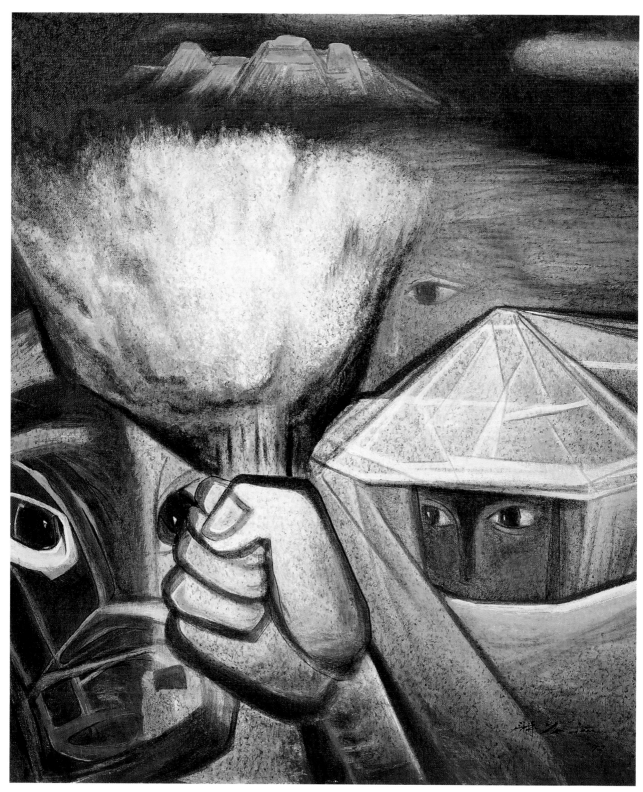

劉耕谷　清晨（一）　1992　膠彩　73×60.5cm

劉耕谷　清晨（二）　1992
膠彩　91×73cm

1993年的〈鄉情（三）〉、〈勤奮（二）〉、〈勤奮（三）〉、〈工作〉（P.96上圖），
1995年的〈蔗園〉（P.96下圖）、〈奮力〉（P.97）。這類的構圖，形成較大的尺幅，
也就構成一系列名為「農家頌」的巨構。

劉耕谷　勤奮（六）　1992　膠彩　162×120cm

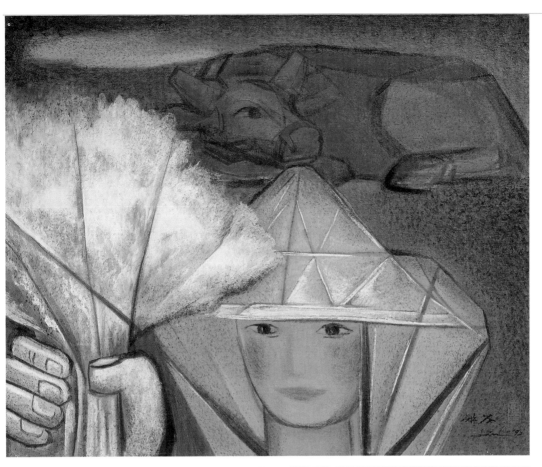

劉耕谷
赤牛與農婦　1992
膠彩　60.5×73cm

劉耕谷　鄉情（二）
1992　膠彩
73×91cm

劉耕谷　鄉女　1993　膠彩
80×100cm

劉耕谷　傳承　1992　膠彩
244×366cm

劉耕谷　薪火　1992　膠彩　162×130cm

劉耕谷　工作　1993
膠彩　72.5×91cm

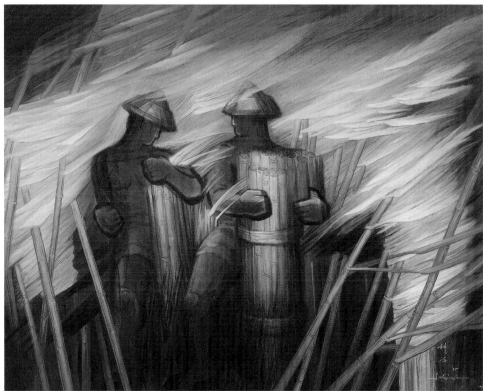

劉耕谷　蔗園　1995
膠彩　80×100cm

劉耕谷　奮力　1995　膠彩　73×60.5cm

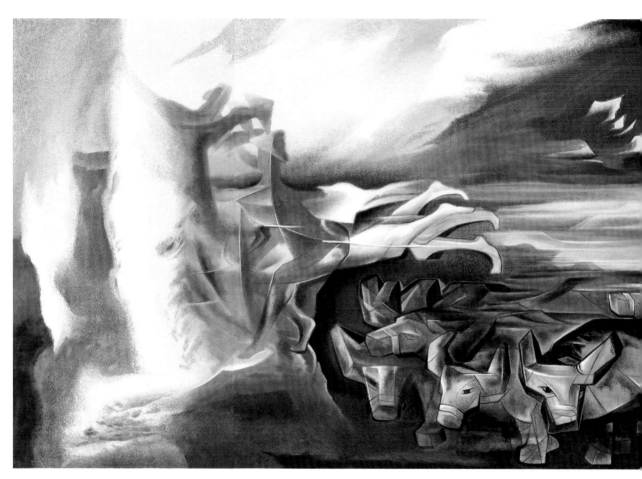

劉耕谷　農家頌　1993
膠彩　244×732cm

　　1993年的〈農家頌〉，在244×732公分的巨大尺幅中，將大群的耕牛安排在畫面的中央下方，農夫、農婦則以飛天的形態，出現在耕牛的前後兩邊上方，背景是帶著流動感的雲彩、風和紅色的天空……，充滿著一種壯美、流蕩的氛圍。這一年，劉耕谷已完成廈門藝術學院的學業，他期待臺灣的膠彩畫創作，能擺脫過去太過於講究的裝飾性特質，而往精神、思想與心靈內涵的方向發展，建構出屬於具有本土特質的「臺灣風」。這件〈農家頌〉正是一系列「臺灣風」創作的成果之一。他在手稿中寫道：

　　「擔水砍柴，莫非妙道」，用八個字來欣賞務農的道心。早期臺灣農家有著朝不保夕、人命如草的歷史時期終於過去，〈農家頌〉是濃縮了本土歷史文明的圖騰，它托出農民靈魂的善良與美麗。在熱情的世界

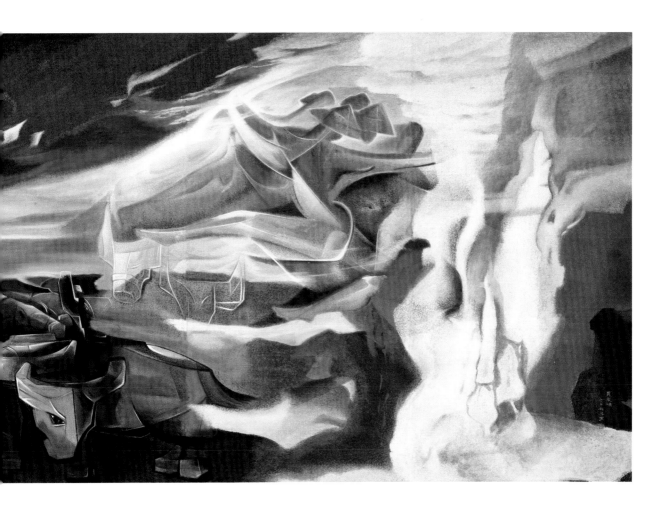

裡潛藏著智慧和諧的滿足，純樸的鄉情、歌詠生命和大自然的秩序化，表達臺灣豪壯之美。」

　　在捕捉臺灣鄉土之美的系列中，還有一些和「風」有關的作品，也值得注意，那就是：1992年的〈海風（一）〉（P.100上圖）、1993年的〈海風（二）〉（P.101上圖）、〈海風（三）〉（P.100下左圖）、〈海風（四）〉（P.100下右圖）、及〈竹風〉（P.101下圖）等。「風」曾經是希臘文化的原動力，同樣作為海島的臺灣，在建構自我的文化樣貌時，顯然也不能忽略「風」的存在與影響，在那幾件均題名為〈海風〉的作品之中，可以看到人們如何和風相爭共存。

　　此外，當對土地的愛化為一種責任，也成為一種無可逃避的承擔，幾幅題為〈重任〉（P.102左圖）的作品，正呈顯劉耕谷對這塊土地的使命感。

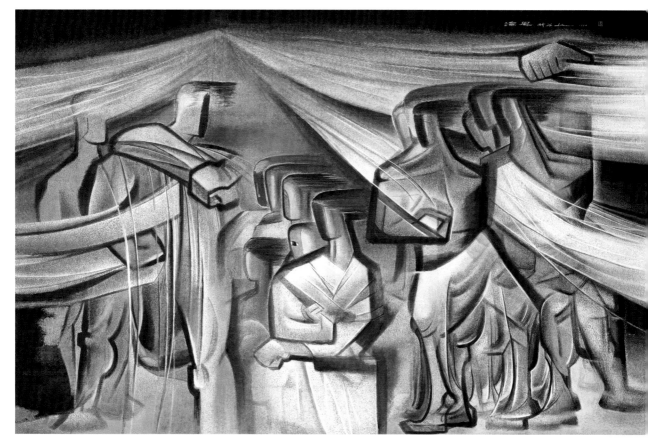

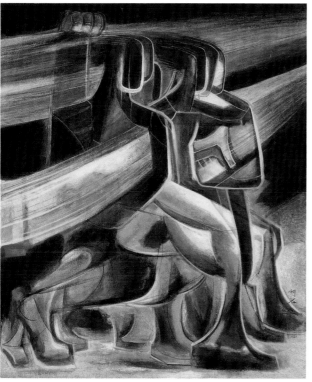

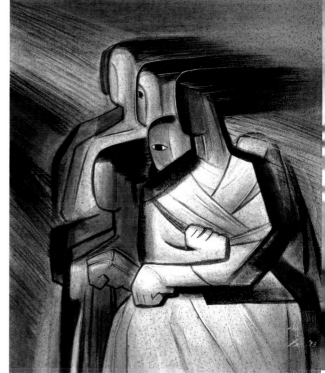

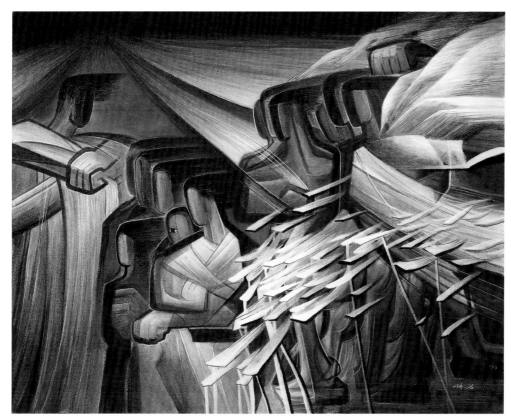

[左頁上圖]
劉耕谷　海風（一）
1992　膠彩
244×366cm

[左頁下左圖]
劉耕谷　海風（三）
1993　膠彩
73×60.5cm

[左頁下右圖]
劉耕谷　海風（四）
1993　膠彩
53×45.5cm

劉耕谷　海風（二）
1993　膠彩
80×100cm

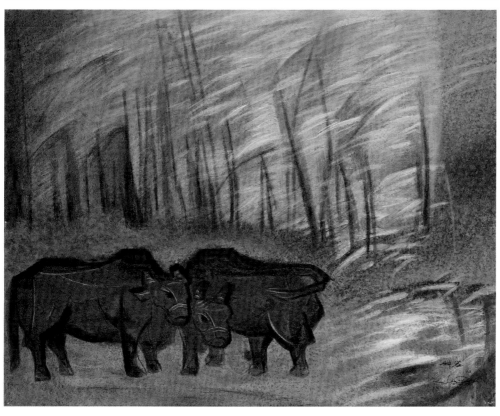

劉耕谷　竹風　1993
膠彩　73×91cm

但更值得注意的是：這份對土地的熱愛與責任，如何和宗教的情懷，結合為一體？

早在1990年的〈憶〉一作中，幾隻健壯、樸實的耕牛一旁，便有一座看似佛頭的雕像，巨大的眼睛，注視、關愛著這塊土地及其上的耕牛。

而1992年的〈心與心情〉也是類同，在一群握手相攜的農民一旁，也是一尊看似傾斜的佛像？人、神之間，到底是一種角力？或是一種相持？至於同年（1992）的〈有？〉，則是一個類似拄著拐杖探路的盲人，前方有尊臥佛，臥佛的光芒，顯示祂的尊嚴，也顯示祂的不可確定性，和更前方的黑色巨石及陰影，形成強烈的對比。「有」、「無」之間，也是一種永恆的辨證。

1993年畫的〈無所求〉(P.104上圖)，讓牛直接面對一尊坐佛。「對牛談佛」會不會變成「對牛彈琴」？在劉耕谷的認知中，應是不會的，牛的存在，等同於農夫的存在，等同於藝術家的存在。劉耕谷的創作，越到90年代後期，牛的佛性越強，1998年的〈願望〉(P.104下圖)，佛已由耕牛馱在

[左圖]
劉耕谷　重任　1993　膠彩
73×60.5cm

[右圖]
劉耕谷　憶　1990　膠彩
73×60.5cm

劉耕谷　心與心情
1992　膠彩
80×100cm

劉耕谷　有？　1992
膠彩　60.5×73cm

[右頁上圖]
劉耕谷　靜夜　1998　膠彩
100×80cm

[右頁下圖]
劉耕谷　耕牛與荷　1998
膠彩　73×91cm

劉耕谷　無所求　1993
膠彩　80×100cm

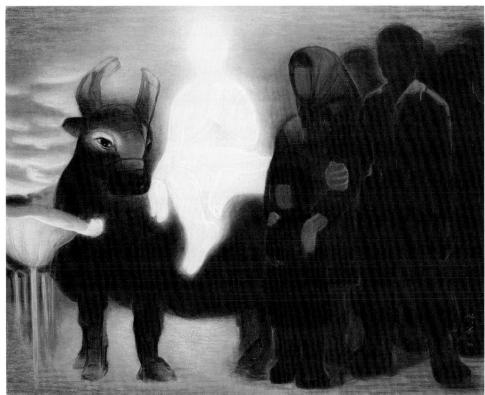

劉耕谷　願望　1998　膠彩
80×100cm

背上，成為農人們共同的寄望所托；而在同
年（1998）的〈靜夜〉、〈耕牛與荷〉、〈耕田〉
等作中，牛、人、荷、佛，均已化為一體，融
和在一片神聖的金色光芒之中。劉耕谷的創作
也在新世紀來臨的時刻，走入完全屬於宗教性
的心象時期。兒子劉耀中回憶說：「父親每晚
一定都要唸佛經，看與佛學相關的書籍；每每
看到深夜，我們都入睡了，他仍在讀。」

五、禮讚大椿八千秋

劉耕谷的繪畫創作時期，從人文系列、鄉土系列、巨山巨木系列、佛與石窟系列、花系列到畫像系列，我們觀賞他一生的這許多系列作品，可以體會出他內在心境、情感思想與見解的轉化涵詠。正如劉耕谷自己所言：「繪畫可見其人本色之胸次。我較喜愛漢代、魏朝藝術的古拙『風骨』。『骨』是中國美學中極重要的力量……我平時作畫，每每以此來磨練自己，進而祈望能達到下筆千秋，雄渾有力之氣勢，能使觀者為之動容。藝術的喜悅，在於作者毫無保留地躍然於紙上與觀眾產生心靈感觸。」

[右頁圖]

劉耕谷　問黃山（局部）　1990　膠彩　91×73cm

[下圖]

劉耕谷伉儷攝於1992年。

巨山巨木系列

在追索鄉土之美的初期，劉耕谷就對玉山之美，以及玉山、阿里山上巨大的神木，充滿崇仰、讚美之情，1980年代的〈白玉山〉（1985，P.40上圖）、〈太古磐根〉（1985，P.38-39）、〈嚴寒真木〉（1988，P.63）、〈朽木乎、不朽乎〉（1988）……，都是這類創作中的代表。

劉耕谷　朽木乎、不朽乎
1988　膠彩　100×80cm

1990年代之後，劉耕谷偕同夫人數度登上黃山，更見黃山之奇、之美，將描繪的筆端轉往神州，在最後的描繪中，巨山、巨木已無地域之分，那是大自然的一種精神與力量，巨山巨木成為藝術家寄託心靈、提振精神的一種力量。

1990年3月，劉耕谷偕夫人同往中國大陸旅遊，到了杭州、蘇州等地，特別是上了黃山，所謂「五嶽歸來不看山，黃山歸來不看嶽。」黃山景致之奇，讓劉耕谷大開眼界，他讚嘆説：

黃山除了松、雲、溫泉之外，我最注意的是「巖石」。走遍黃山巖區，它那堅硬的海層積岩之巖山、劈地摩天、疊嶂連雲、崢嶸巍巍、雄偉壯麗。幾近百座的山峰巖壁峭立，真不愧為天下第一奇峰！尤其那奇妙紛呈的怪石，競相崛起，真是巧奪天工。這是我生平第一次看到的、感覺到的世界上最大最奇的「美石」。

劉耕谷　黃山初雪　1991
膠彩　73×60.5cm

完成於1991年的〈黃山初雪〉，以膠彩特殊的媒材特性，畫出山嶽岩石筆直峭立，古松生長其上，白雪覆蓋的氣勢，襯托後方的夜空明月，真有一種遺世獨立、萬古孤寂的感受。

而隔年（1992）的〈黃山〉（P.110-111）一作，則是244×610公分的大作，拉遠了鏡頭，改成冷色調系，群峰綿延、白雲環繞，那種力量，讓人聯想起魏碑的「風骨」。劉耕谷在1990年個展出版的畫集序言中，即謂：

我較喜愛漢代、魏朝藝術的古拙「風骨」，如魏碑的寬廣與沉穩

[右頁上圖]
劉耕谷　玉山曙色　1994
膠彩　175×273cm

[下左圖]
劉耕谷　黃山真木　1991
膠彩　162×130cm

[跨頁圖]
劉耕谷　黃山　1992　膠彩
244×610cm

的架構、漢代隸書的「拙」、「粗」、「重」。它們有飽滿和實在之感，雖然它不是洗鍊與華麗，但是它的簡化輪廓及粗獷的氣勢，給予人們空靈精緻而不能替代的豐滿樸實之意境。在我近期繪畫受它影響匪淺。

這件鉅作完成後，劉耕谷以照片寄給人在紐約求學的兒子耀中，耀中轉給學校的教授欣賞，教授驚訝地說：「東方有如此驚人氣勢，我還是第一次看到。如果可以拿來紐約展覽，一定會造成轟動！」

那種以直線切割手法完成的大自然氣勢，在色彩層層疊疊的律動中，不再是複製黃山，而是組構黃山，黃山的神、氣、力、美，在畫面組構下，完美呈現。試想：那是超越一般人身高尺度的邊長，且綿延6公尺以上的巨幅景致！應是何等的震撼！

同樣的巨山，1994年兩幅構圖幾乎一樣的〈玉山曙色〉，差別只在曙光的強度而已，這也顯示劉耕谷研究的精神。

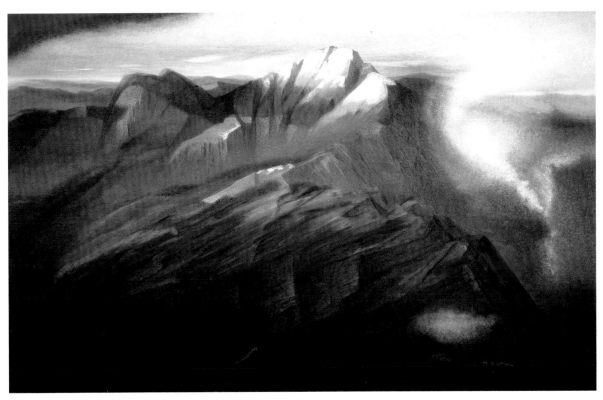

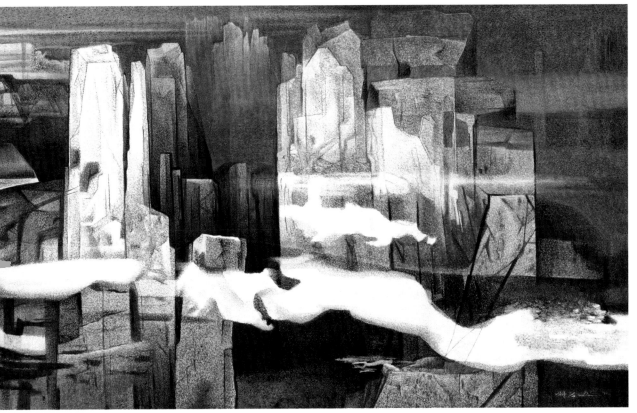

搭配巨山的就是巨木，早就在1980年代，劉耕谷就有描繪玉山神木的〈嚴寒真木〉(P.63)；登臨黃山之後，1991年又作〈黃山真木〉(P.110下左圖)，也是以白色來描繪古木，令人產生一種「超現實」的意象，虛實之間，到底是「真木」？或是「樹靈」？1990年劉耕谷登黃山是在3月，天

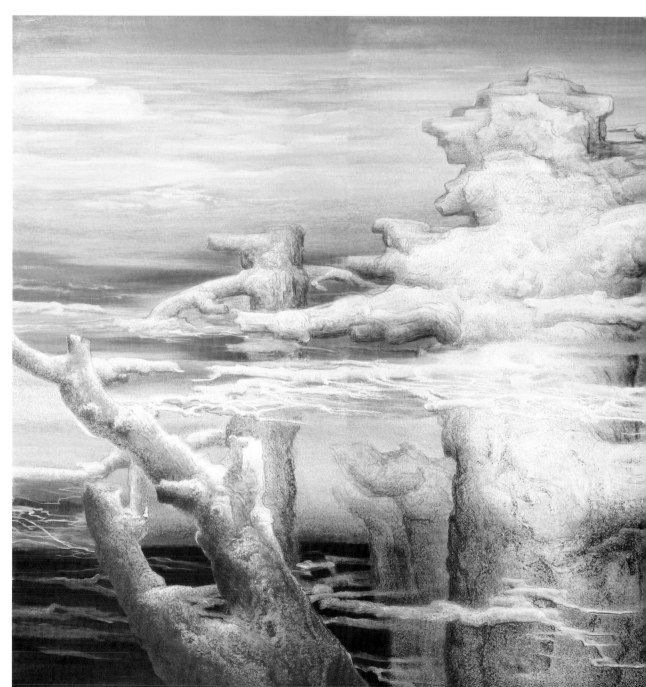

氣仍冷，古木崢嶸掙長，留給他深刻的印象；掙長的樹枝，就如魏碑樸拙有力的風格。

1991年，另有〈大椿八千秋〉之鉅作，高244公分、寬488公分，樹幹有如古岩、樹枝橫向生長，如雲、如枝，和天地渾成一體。

劉耕谷　大椿八千秋　1991
膠彩　244×488cm

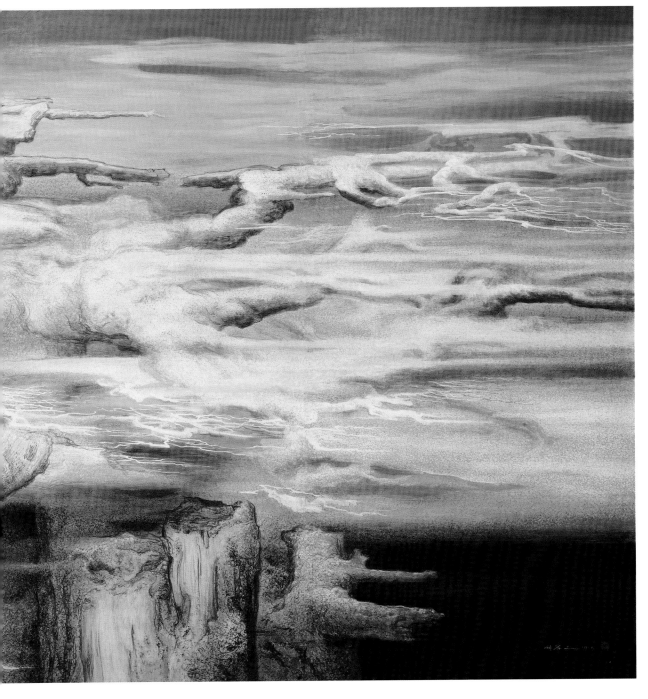

　　〈大椿八千秋〉典故仍是來自《莊子‧逍遙遊》，這是劉耕谷極為喜愛的一本書，其中有一段話，讓劉耕谷深為震撼，所謂：「小知不及大知，小年不及大年。奚以知其然也？朝菌不知晦朔，蟪蛄不知春秋，此小年也。楚之南有冥靈者，以五百歲為春，五百歲為秋；上古有大椿者，以八千歲為春，八千歲為秋，此大年也。」

　　〈大椿八千秋〉正是以此為主題，展現黃山巨木的「大年」。當劉耕谷創作〈大椿八千秋〉時，其子耀中當時正好待在家中，進行留學的申請，整整三個月的時間，一點一滴地看著父親創作的作品由草稿到完成。他說：「每當我站在〈大椿八千秋〉前，那種震撼，除了佩服父親的繪畫功力外，更佩服父親的毅力。每片畫板的搬動實屬不易，好在我當時身強力壯，每天幫忙移拼畫板，加速父親的進度。」

　　以下是父子當年的一段對話：

　　父：「我希望我的真木系列有一天能讓西方藝術家看到。」

　　子：「聽說國外的神木更大。」

　　父：「不是大小的問題，東方的樹多了一個『堅』，它會逼你直視

劉耕谷　禮讚大椿八千秋
1996　膠彩　206×720cm

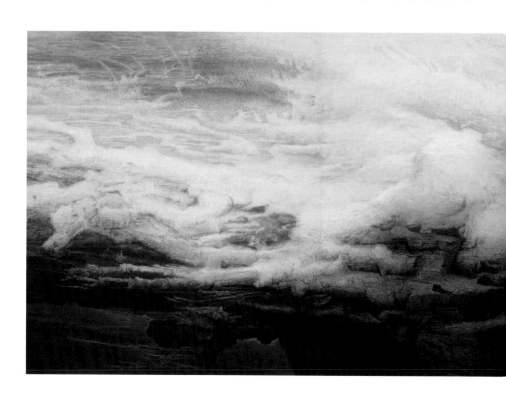

自己的生命進而省思；若自己如同朝菌般的無知，是否更該抱著謙遜的心態去看待所有事物？」

劉耕谷為這幅作品，特別留下一份手稿：

莊子曰：「上古有大椿者，以八千歲為春、八千歲為秋，此大年也。」以寓言來表達他的孤高性格，莊子遺世絕俗的人格理想，取於塵垢之外、靈慧之間，由莊子的思想架構避棄現世的骨力氣勢，他的審美態度充滿了感情的光輝。

中國人以「椿」為父親的象徵，所謂「椿萱並茂」，即是「父母雙全」的意思；「八千歲為春、八千歲為秋」，也就是一萬六千歲，始為「一春秋」；以宇宙生態的浩瀚久遠，來對比人類生命的短促。

1996年，再作〈禮讚大椿八千秋〉，尺幅更大，206×720公分。在白色與褐色的對映、唱和中，成為一種宇宙浩然的生氣。文化大學教授李錫佳曾讚美〈禮讚大椿八千秋〉這幅作品說：

這幅畫承續「真木」系列作品對自然環境的讚頌，對象仍以木身近距離的凝視，作者意欲解開自然之理則，當下微觀物之真在於形的高度提煉，正如荊浩

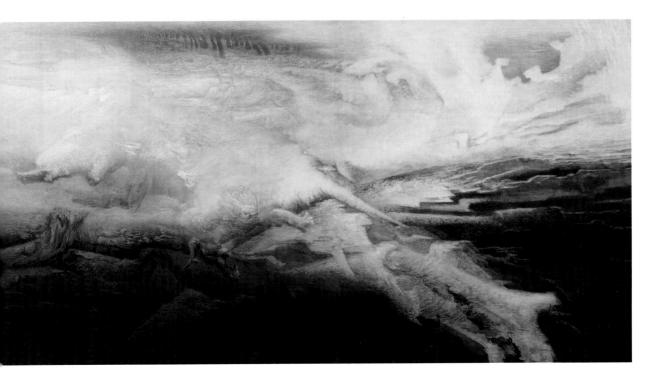

《筆記法》所言者：度物象而取其真；真者，氣質俱盛。劉耕谷的作品
有形的準確性及有質的精神性，那充實畫面的，無疑是氣的流蕩；這氣
不是西方空氣遠近法的氣，這氣是東方式的生生化機的氣。

　　續1991年的〈大椿八千秋〉之後再寫此畫，將莊子原有的意涵，再次
發揮到極至。

　　從1991年到1996年之間，「真木」系列的創作，另有：〈春萌

劉耕谷　春萌真木　1991
膠彩　91×73cm

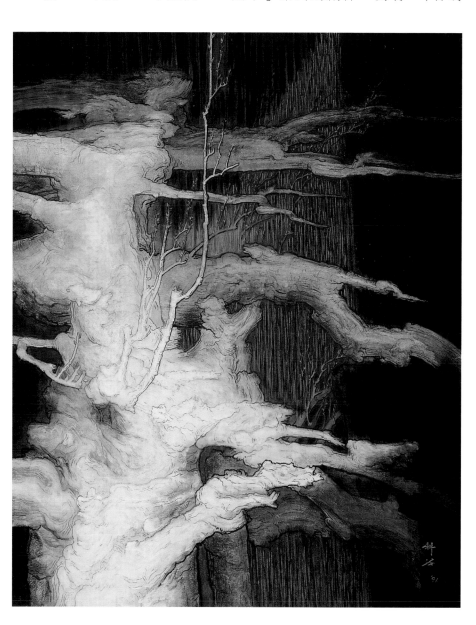

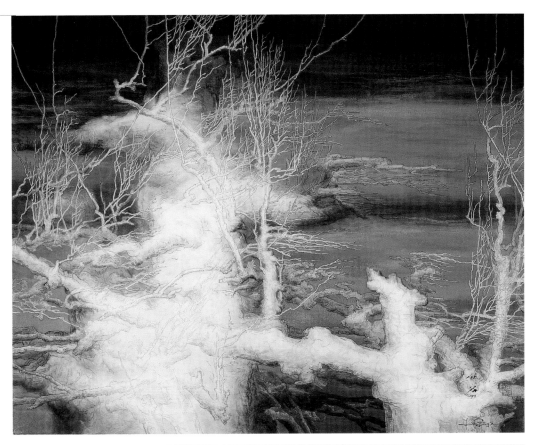

劉耕谷　春雪真木
1993　膠彩
80×100cm

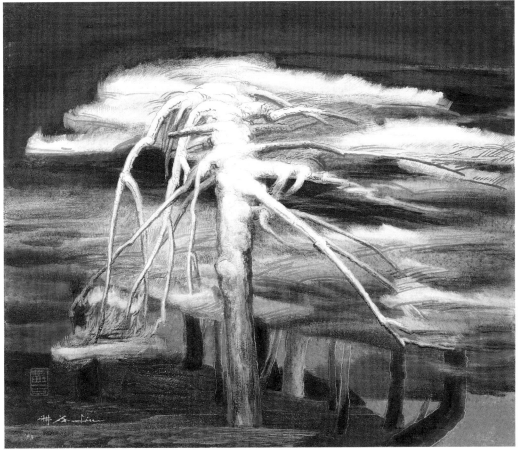

劉耕谷
黃山黑虎松　1993
膠彩
45.5×53cm

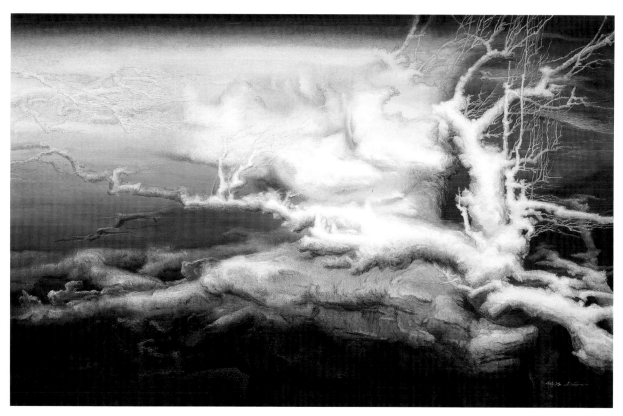

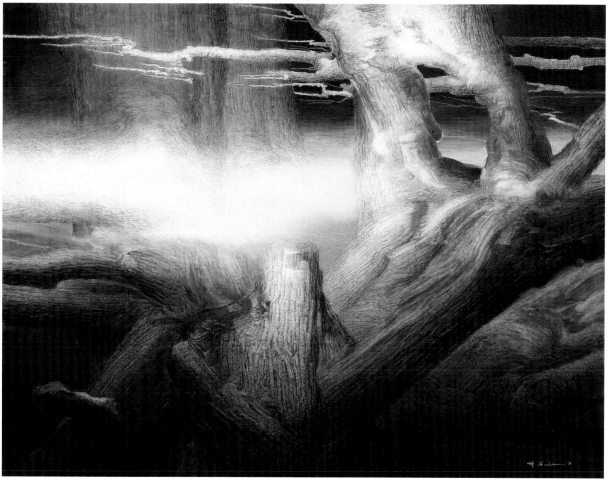

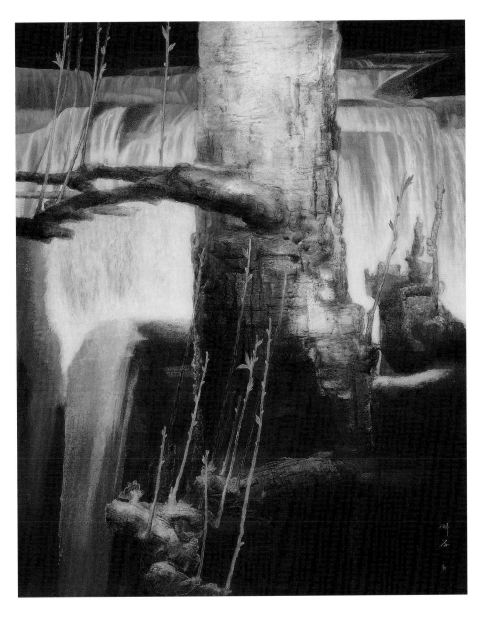

劉耕谷　真木賞泉　1996
膠彩　100×80cm

真木〉（1991，P.116）、〈千秋勁節〉（1993）、〈春雪真木〉（1993，P.117上
圖）、〈雪山黃山〉（1993）、〈黃山黑虎松〉（1993，P.117下圖）、〈溪谷真
木〉（1993）、〈傲霜真木〉（1994）、〈黃山迎客松〉（1994）、〈真木賞
幽〉（1996）、〈真木賞泉〉（1996）、〈延伸〉（1996）、〈破曉真木〉（1996，
P.121上圖）、〈幽谷真木—真木在深谷〉（1996）、〈真木（一）〉（1996）、〈真
木（二）〉（1996）、〈真木（三）〉（1996），以及〈雲端真木〉（1996）等
等；這些創作，乃是對大自然生命的禮讚，早已超過對單一景點，或是
黃山、或是玉山的區別。

　　劉耀中回憶童年時，父親帶領全家人到郊外踏青，父親指著一棵老
榕樹，提醒孩子們仔細觀察，父親當時說：「你仔細看這棵榕樹，它每

[左頁上圖]
劉耕谷　傲霜真木　1994
膠彩　175×273cm

[左頁下圖]
劉耕谷　真木賞幽　1996
膠彩　120×145cm

一個枝節都像一個頑強的生命，努力地往上生長；你再看這鬚根，別看它細細的像鬍鬚，它也努力地往下生長。有一天當它碰到土地，它又會變成一根強壯的枝幹！它就像是一個生命共同體，各司其職，有人努力往下扎根，有人努力向上生長，成就了一個和諧的韻律。」

父親就像一棵巨木，安靜、謙虛、執著而堅毅。耀中說道：「謙虛、執著，我想這四個字就是我父親最主要的代表。從小到大，我很少看到父親發脾氣，但他溫文的個性中又帶著強烈的執著。只要他想完成的事，他可以花十年、二十年，甚至一輩子來完成，父親就是用一輩子在詮釋『真木』系列。」

佛與石窟系列

1989年，完成省立美術館大壁畫的第二年，劉耕谷就有機會和夫人一起同遊雲岡石窟，親睹巨型佛雕的壯美。1990年的〈中國石窟的禮讚〉，在長達10公尺的巨大尺幅中，以帶著拼貼、重組、並呈的多樣化手法，呈顯中國歷代石窟佛雕的崇高與壯美；畫佛與石窟融為一體，是自然大化與人工巧匠的完美結合，在明暗推拉、前後掩映的空間結構中，將這個

劉耕谷　中國石窟的禮讚
1990　膠彩　244×976cm

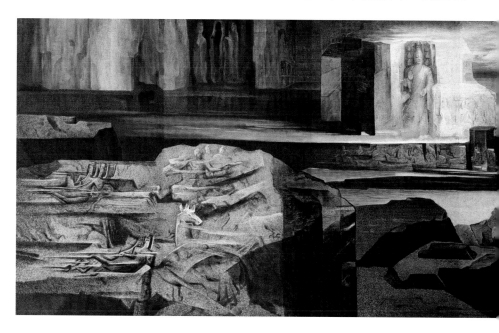

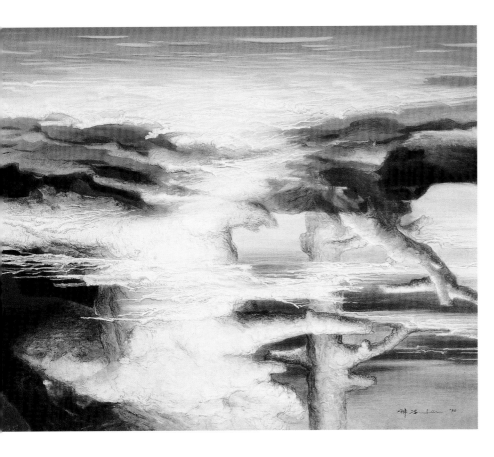

劉耕谷　破曉真木　1996
膠彩　60.5×73cm

巨大的場景，凝練成一如壯闊的戲劇舞臺。

　　劉耕谷曾記錄了當年初臨石窟聖地的感受，他說：

　　踏上實地的岩洞口之感覺，和之前在書本上的報導，還是有很大的差
距。此處實地的臨場感，我就站在雲岡石窟的前面，對著，我激動的情緒
和興奮的心情是無法強自鎮定的。它是峭然獨立，更宣透著一股難以形容

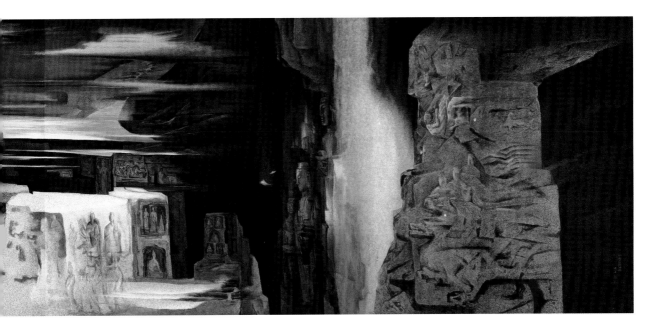

的巨大「能量」；石窟的佛像擁有壯碩的架式，藉著自然石塊之力，每尊石佛好像從其體內透出體溫來。石佛的峻拔、巖洞的幽深，令人讚嘆不已！假使我能收攝寫於石窟的偉奇之氣勢於作品的造境裡，委實是一項自我超越的挑戰。

於是，他嘗試著將西洋各畫派的特點，轉化而成「新佛像觀」；將古代的石窟藝術，經由自己的造形觀念，轉化成為現代的佛像畫法，也將石窟佛像藝術重新賦予生命。劉耕谷完全擺脫傳統膠彩佛像的制式造形，開創了屬於他自己的佛像語彙，時而以較宏觀的取景，表現石窟佛像群的雄偉，如：前提的〈中國石窟的禮讚〉，以及「石窟系列」中的〈諸菩薩〉（1990）、〈觀自在〉（1990）、〈供養天〉（1990）、〈施無畏〉（1992）、〈菩薩像〉（1992）、〈無限〉（1993）、〈無畏〉（1993）、〈寬廣〉（1993）及〈天洞新解〉（1993）、〈出入自如〉（1993，P.127下圖）；而更多的時候，是以微觀的手法、近景取材佛頭容貌，呈顯佛的慈悲與智慧，

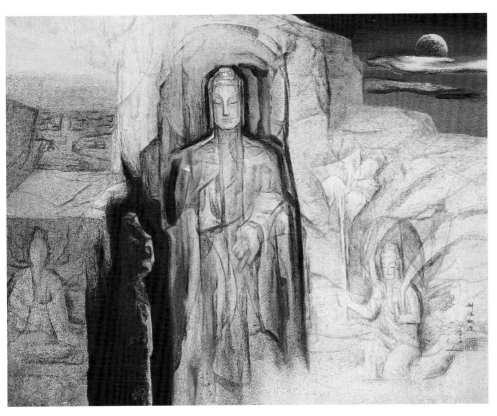

劉耕谷　石窟系列──供養天
1990　膠彩　80×100cm

劉耕谷　寬廣　1993　膠彩
80×100cm

[左頁上圖]
劉耕谷　石窟系列──諸菩薩
1990　膠彩　80×100cm

[左頁下圖]
劉耕谷　石窟系列──觀自在
1990　膠彩　100×80cm

劉耕谷　解　1993　膠彩
100×80cm

如：〈石窟系列——不動佛〉（1990）、〈清淨〉（1990）、〈獻〉（1990）、〈白衣觀音〉（1992）、〈敦煌不死〉（1992）、〈觀自在〉（1992）、〈千手觀音〉（1993）、〈解〉（1993）、〈曲終〉（1993，P.126上圖）等。

　　1997年起，劉耕谷的畫作色彩，開始從原本較寒冷的色系，轉為帶著更強宗教性的金黃色系，如：〈佛手〉（1997）、〈世代雄藏〉（1997，P.126下圖）、〈空谷〉（1998）、〈寬容〉（1998）、〈見蓮〉（1999）、〈慈悲〉（1999，P.127上圖）；甚至也帶著更多人文反思與自我透悟的表現，如：〈絕是非〉（1998）、〈宏願〉（1998）、〈成果〉（1998）、〈佛陀清涼圖〉（1999）、〈蓮花世界〉（1999），與〈無需〉（1999）等。

[左頁圖]
劉耕谷　千手觀音　1993
膠彩　130×97cm

125

[右頁上圖]
劉耕谷 慈悲 1999
膠彩 53×45.5cm

[右頁下圖]
劉耕谷 出入自如
1993 膠彩
73×60.5cm

劉耕谷 曲終 1993
膠彩 72.5×91cm

劉耕谷 世代雄藏
1997 膠彩
140×206cm

石窟與佛的系列，也是促使劉耕谷的藝術創作更向宗教與哲學思惟趨近的重要動力。長期以來，劉耕谷便是非常虔誠的佛教徒，他每天晚上固定的研讀佛經、打坐，這一方面是鍛鍊身體，一方面也是修養心性。他經常把唸經、打坐、思惟的所得，化為創作的養分；如前提1993年的〈出入自如〉一作，以石門為界，前方三尊佛，既是佛界；石門後方，即為凡界。佛陀的無礙、自在在此石門間出入自如。無礙即來自「空性」，他曾筆記：「把一切意念歸於零，零即是空；空即是自如自在的狀態。（不是一掃而空的空）」

又說：「達到空性的時候，就會自然變化。畫畫真正自在自如的時候，完全超然於世俗的境界。離開『我』執，離開『法』執，就是空性。」

這種來自佛陀的智慧，也影響劉耕谷「鄉土」系列的創作，前提的〈有？〉(P.103下圖)，執杖尋路的盲者，相對於臥佛的自如；以及〈無所求〉(P.104上圖)的耕牛相對於人的汲汲營營，也都是佛語「空性」的體現。

花系列

　　1990年代的「花」系列，大抵可以1996年為分界，此前以清雅的白牡丹為題材，描繪牡丹飽滿、高貴的氣質。牡丹乃花中之主，劉耕谷不但要畫出花形、花意，更要畫出花香。他常說：「最難訴說的美，常是看不見的。」為了描繪牡丹之美，劉耕谷用的是灰紫色調，再採漸移式的烘托手法，層層疊染，讓畫面散發出一種幽微之光；特別是月夜下的牡丹，更予人以一種清香、神祕的意境。

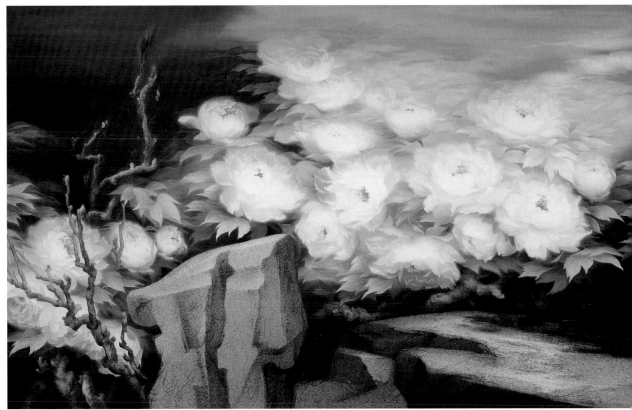

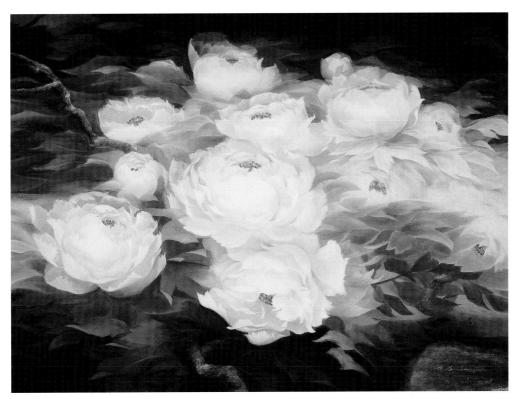

劉耕谷　牡丹（一）
1994　膠彩
97×130cm

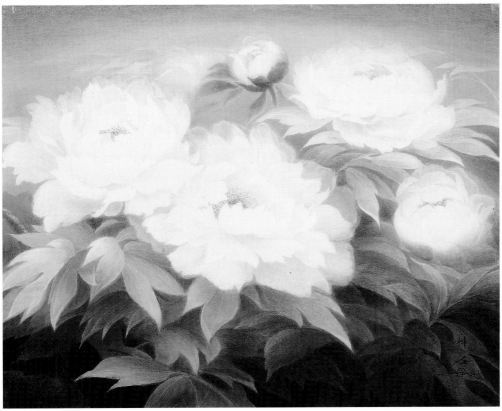

劉耕谷　牡丹（二）
1994　膠彩
73×91cm

[左頁上圖]
劉耕谷　花靜物
1991　膠彩
73×60.5cm

[左頁下圖]
劉耕谷　牡丹
1996　膠彩
178×319cm

劉耕谷　大荷　1996　膠彩
80×100cm

　　1996年之後，轉為以荷花為主，且是一種金黃色系的表現。劉耕谷說：「由荷的比喻，說明澄澈自己也清涼別人。對人世懷著悲憫、對珍貴的生命提供另一層的幽靜之價值觀。藉由膠彩畫的特質，表現蘊含內光的靈慧之體。只要自己爭氣，自身的價值曖曖內含光，必定有被發掘的一天。」

　　荷、蓮本一物，不論在儒家、佛家，都具深刻的文化意義；同時也是臺灣常見的花種。在儒家，宋代理學大家周敦頤的〈愛蓮說〉，歌讚她的「出淤泥而不染」，象徵君子的潔身自愛。在佛家，蓮花則是西方極樂世界的象徵，也是佛祖清淨與莊嚴的化身。

　　劉耕谷說：

劉耕谷　金蓮　1996　膠彩
180×206cm

　　「處於不沾，看取清淨」，用八個字來讚美「荷」的昇華價值，畫中象徵著「蓮」從悲苦平淡樸質中破塵之後尋得淨土，它在大自然中吸吮靈氣，獲取心靈的解放。有時寫到「真荷」時，我欣賞它的骨氣，它是攀升向上精神信仰的領域和生命價值的總結，因為它有能力重新再造自己的生機。我把沉默自得、轉瞬即逝的荷影，凝成千秋永在的圖騰來歌頌。

　　由於蓮花也是臺灣常見的花種，劉耕谷也有好幾件作品將牛與蓮並置，充滿一種宗教、神聖的氛圍；道在蓮花、道也在耕牛。劉耕谷的蓮、荷系列，已經由外在的光，轉為內在之光。

▍畫像系列

　　1990年代的創作，還有另一值得留意的系列，那就是以畫家本人和夫人為主角的畫像系列。

　　早在1990年，就有〈問黃山〉(P.107)之作，那位立於黃山群峰之前的，就是畫家本人。他以黃山自喻，粗看只是一般的群峰併立，深入才知其美、奇、壯、麗。而1992年的〈自勵圖〉，則是以奔馬的精神，自我要求、自我激勵，一刻不敢鬆懈。畫家身體前、帶著抽象意味的造形，應

劉耕谷　自勵圖　1991
膠彩　173×193cm

劉耕谷　淡泊
1997　膠彩
60.5×73cm

劉耕谷
內人的畫像
1997　膠彩
130×162cm

劉耕谷　學竹圖　1997　膠彩　73×60.5cm

[右頁圖]　劉耕谷　賞荷　1998　膠彩　91×73cm

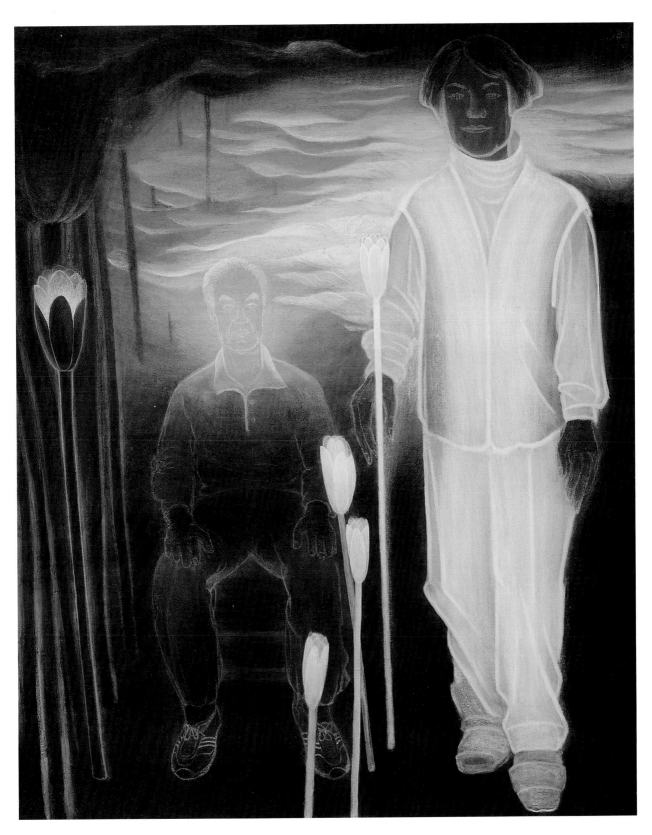

是筆與紙的象徵。1997年的〈淡泊〉(P.133上圖)，讓自己側臥到荷之中，出淤泥而不染、淡泊以明志。同年（1997）的〈學竹圖〉(P.134)，又以竹子的氣節自勵，同時，也希望自己的生命如不斷冒生的新筍。也是1997年的〈內人的畫像〉(P.133下圖)，是以摯愛的夫人為模特兒，身著黑色夾克，手持銀杯，閑坐在大片金色的荷田之前，這是對這位終生扶持自我藝術創作的夫人最高的禮讚。1998年的〈觀荷圖〉則是將自己化為紅、黑的對比，面對荷花的生滅，似乎也是對自我生死的某種關照與省視。也是1998年的〈賞荷〉(P.135)，一坐一立的兩人，似乎暗喻著藝術與生命的傳承，

劉耕谷　觀荷圖　1998
膠彩　53×49.5cm

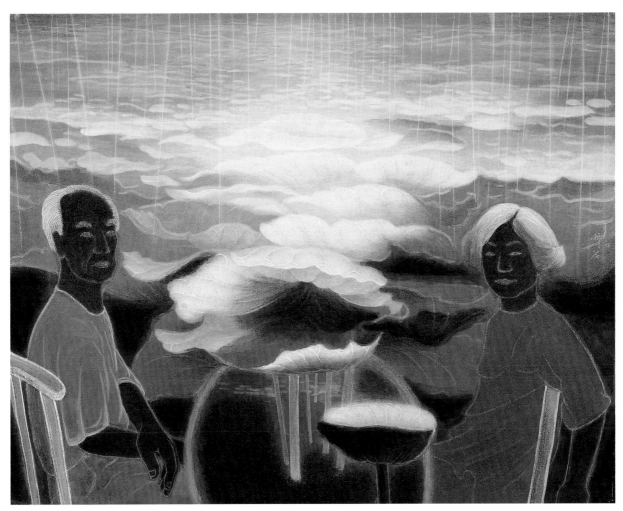

劉耕谷　五月雨（荷）
1998　膠彩　73×91cm

一代接續一代。而同年（1998）的〈五月雨（荷）〉，則是夫妻二人的合影。耀中說：

　　這是我非常熟悉的場景，在父親的畫室有一張圓桌，每當父親在作畫，母親總會在圓桌泡茶等父親工作累了跟她一起喝茶。

　　5月下午的雨，伴隨著雨聲，一個非常閒逸的下午，父親與母親討論著畫作。

　　父親將場景融入5月的荷花，採用照片「負片」的手法，藉由不同的方式來呈現荷花不同風貌之美，雨中的荷花，更顯清涼。父母親兩人的人格特質非常接近，樸而不華、實而不假。從這閒逸的畫作可見父母感情的深厚與真摯。

六、走向靈光的心象時期

1998、1999年前後逐漸形成的強烈宗教感,在進入21世紀的2000年以後,成為劉耕谷
藝術創作終極的核心內涵,自然而然地使他創作的方向,走向一種宗教的靈光。檢視此
一內涵的形成,應有其必然的內在理路,也有其偶然促成的外緣因素。回顧劉耕谷21
世紀的作品,他透過畫筆刻畫了對生命榮枯、生命流轉的感慨。2006年,劉耕谷以向
日葵為主題創作了〈精神〉一作,枯萎花朵卻仍散發如燃燒般的光芒,一如畫家對自我
生命的最後詮釋。

劉耕谷已然成為臺灣美術史上耀眼的一顆巨星。

[右頁圖]
劉耕谷
改造自己(局部)
2002 膠彩
73×60.5cm

2006年,劉耕
谷與〈榮耀的基
督照臨大地〉合
照。

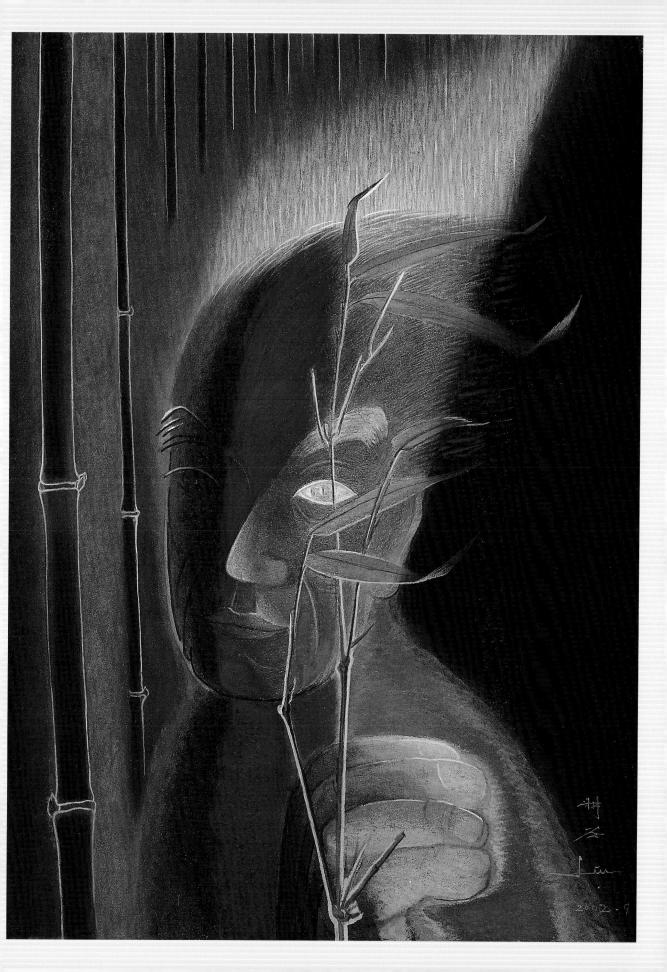

▌面對生命的轉折

　　首先，劉耕谷的投入創作初始，便在黃鷗波的啟蒙、引導下，走向一條強調人文、思惟的深刻路徑，也因此路徑，激發劉耕谷得以跳脫臺灣膠彩畫長期以來被「地方色彩」制約的視覺取向與裝飾性趣味，得以展現一種恢宏、壯美、深邃的人文厚度與藝術氣勢；獲得美術館徵件首獎的〈吾土笙歌〉如此，歌頌巨山巨靈的「真木」系列如此，〈禮讚大椿八千秋〉更是如此。然而，深入人文思考的結果，推其終極，必和宗教接軌。1990年代後期，乃至2000年之後的走向靈光的心象時期，顯然也是此一內在思惟理路，持續發展的必然結果。

　　此外，從劉耕谷個人生命的際遇檢視，家族疾病的陰影，似乎也是他作為一位敏感的藝術家，無以逃脫的挑戰。劉耕谷的家族，有遺傳性的心血管疾病，父親福遠翁，正是因高血壓導致中風過世，其兄弟姊妹

1994年，劉耕谷與前輩畫家合影。左起：許深州、劉耕谷、劉黃美惠、黃鷗波、賴添雲、謝榮磻、溫長順等。

八人，更有五人死於心臟與心血管相關的疾病。劉耕谷本人，自小即有心律不整的毛病，因此，他始終講究身體的保健，每天維持運動和打坐的習慣，也因此始終保持相當好的體能狀況，才能創作那些尺幅驚人的鉅作。

不過，到了1992年，也就是他五十二歲那年，開始發覺較劇烈的運動時，心臟會有緊縮、無法平順呼吸的現象，且情況未見改善，甚至有愈加嚴重的狀況，乃在1995年前往醫院檢查。醫生檢查的結果，建議劉耕谷馬上進行心導管的手術。不過，劉耕谷認為這會擔誤了自己已經規劃好的創作進度，因此便拒絕了醫生的建議。儘管在這期間，家人一再規勸他住院治療，劉耕谷卻心意已決，甚至完全不再踏入醫院一步。而在死亡陰影的威脅下，創作的方向走向一種宗教的靈光，似乎也是自然的發展。

[上圖]
1995年，劉耕谷與前輩畫家合影。前排右起：林玉山、許深州、陳慧坤、黃鷗波、賴添雲。後右；劉耕谷。

[下圖]
約1995年，劉耕谷於省立美術館學術研討會時發言。

最後，是在長期投注創作後，整個社會的回應，似乎也不能完全符合自己的期待，特別是在「國際化」的問題上，他說：

臺灣藝術難以推向國際舞臺的原因之一，就是臺灣的藝術家太多，推薦甲而不推薦乙時，政府單位就被攻擊，所以要靠政府的力量來推動發展，暫時是不可能的事情。假如不靠政府而單靠自己的力量來推動自己的畫展，必須花上千萬元以上的經費才能靠媒體宣傳，在臺灣有史以來的畫家，還花不起這種費用。但是你可能會說，從小處著手，一點一點、一次一次的收穫也好，試問這種宣傳的力量有多大？相當懷疑！

　　當然啦，有些畫家費了很大的勁兒，在做自己的所謂「小型國際個人畫展」，但是幾十年下來，我都看不出他們能獲得什麼名聲和利益。政府沒有文化力量，個人更沒有宣傳力量的原因，就是臺灣的藝術文化，長久以來在國際文化舞臺上是沒有地位的。不像歐美西方國家有著高度的藝術文化資源為導向，他們所發佈出來的「藝術創作」，透過媒體推展，很容易得到全世界的肯定和讚揚。

　　當然，我從沒放棄向國際發展的願望，我自信東方文化藝術必定有抬頭揚眉的時候。漸漸地，從西方藝術慢慢地開始轉向東方來，尤其是有潛力和創造性的東方文化作品，必定會受到國際的肯定。我也時時注意，有一天夠資格，且同時有足夠的雄厚的財力和動力的人與我合作，開創以上所謂的三個困難條件之外，打開自己的國際出路，是我現在不斷地努力的目標。

　　不過這樣的期待，似乎並沒有看見可能實現的跡象；因此，劉耕谷的創作，逐漸由外界的關懷，轉向內心世界的省思，也是可以理解的發展。

[左圖]
劉耕谷攝於1996年。

[右圖]
2001年，劉耕谷於畫室。

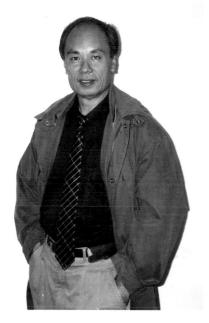

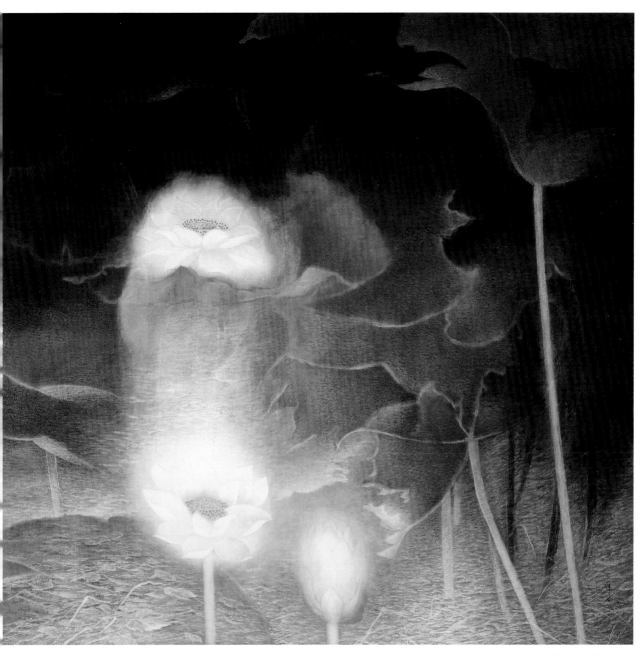

劉耕谷　秋池　2000　膠彩
180×183cm

　　此外，或許特別對劉耕谷創作的心志，也造成相當影響的，是1998
年，原本懸掛在省立美術館雕塑走廊牆上的〈吾土笙歌〉，因館舍的整
修，被拆卸下來；隔年（1999），臺灣發生百年來的「九二一大地震」，
館舍受損，整修遙遙無期；俟2004年，整修後重新開館，〈吾土笙歌〉卻
未有再被重新懸掛的跡象……。這一切的改變，顯然都讓劉耕谷對藝術
的熱誠，產生了微妙的轉向；而其中最無法改變的，是2002年後，劉耕谷
的體能急遽轉弱，死亡的陰影籠罩著他，大幅作品的創作已不再可能，
作品也開始轉向充滿靈光與死亡的心象系列。

▌永不凋零的向日葵

回頭檢視劉耕谷21世紀的作品，2000年的〈秋池〉(P.143)，是對生命榮枯的感嘆，夏荷已枯、秋池蕭瑟，曾經的榮光，隱約仍存，在暗夜中晃動閃耀。

2001年的〈千年松柏對日月〉，也是對生命流轉的感概，即使千年松柏，仍有斷枝殘幹的生死交替，相對於那無言、屹立的山嶽或亙古旋轉的日月。而同年一批以金荷為題材的創作，華美的色彩，幾乎就是生命極度成熟的表現。

至於2002年「向日葵」的出現，是新的題材，特別是〈某時辰的向日葵〉一作，更凸顯藝術家生命的成熟與超越。向日葵原是追著太陽旋轉的生命象徵，熱切而悸動，一如「瘋狂畫家」梵谷燃燒般的生

劉耕谷　千年松柏對日月
2001　膠彩　244×366cm

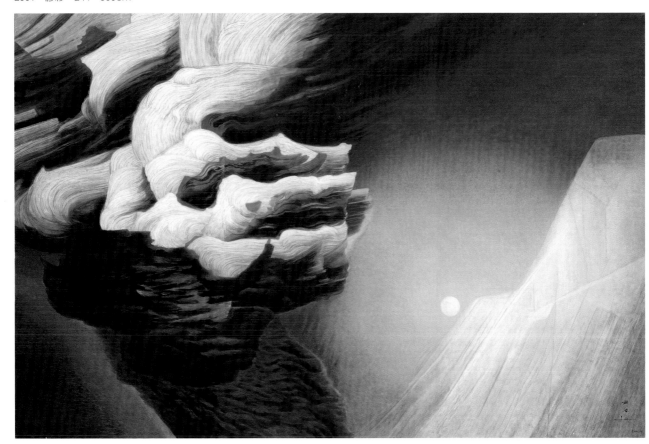

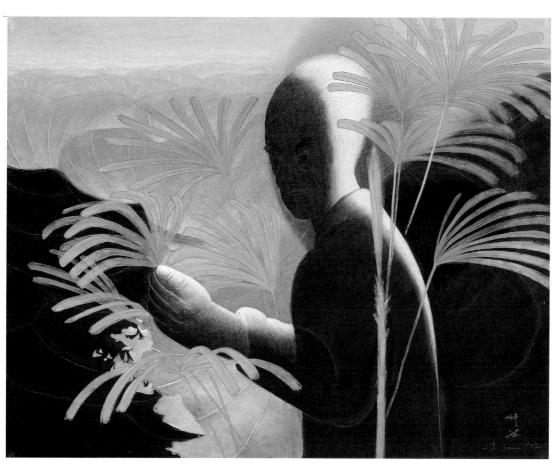

劉耕谷　棕樹
2001-2002
膠彩
80×100cm

劉耕谷
某時辰的向日葵
2003　膠彩
244×366cm

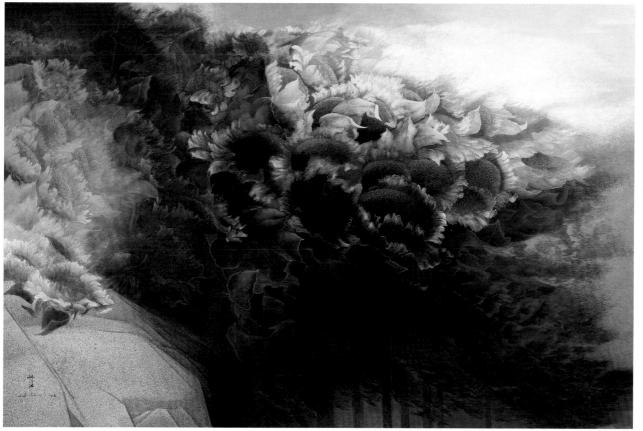

145

命；但在劉耕谷筆下，昇華成一種猶如冰霜凝凍下、冰心玉潔的水晶之花，尤其墨色的表現，更有著死亡的陰影。

到了2002年，劉耕谷的健康狀況已大不如前，巨幅作品不再出現，改以一些較小幅的畫作，描繪自我境況，也就是一系列取名「心象之光」的作品：〈秋意〉、〈竹下有光〉、〈清閒〉、〈再成長〉、〈棕樹〉（P.145上圖）、〈在竹林中〉、〈殘荷〉、〈清修〉、〈沉影〉、〈學荷圖〉、〈改造自己〉（P.139）、〈竹趣〉、〈觀水圖〉、〈幽境可尋〉等等。幾乎構成了一部思索生命的「死亡之書」；而其中最放心不下的是〈竹影相隨〉的摯愛妻子。

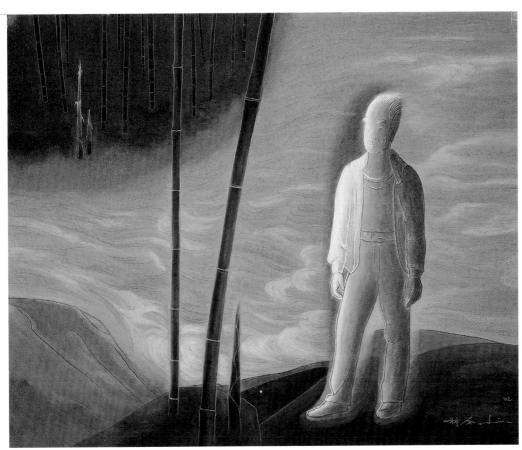

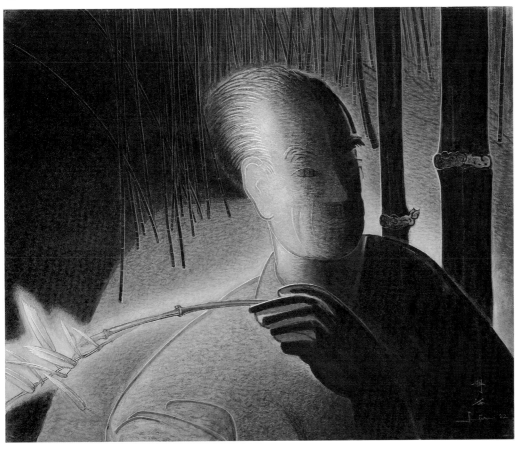

147

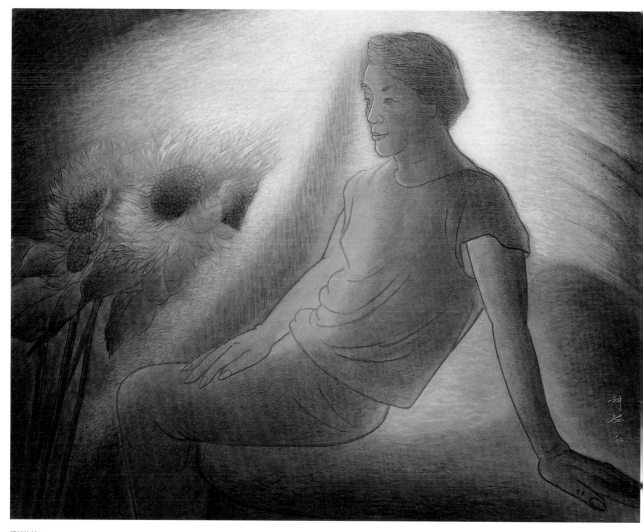

劉耕谷
美人圖（內人的畫像）
2003　膠彩　91×73cm

2003年持續以妻子為對象，創作了兩幅〈美人圖〉，一是以妻子年輕時的照片為模本畫成，一是以接近白描的手法，描繪夫人斜坐在一片迷濛的空間中，前方有著幾枝太陽花，作品又名〈內人的畫像〉，「與子偕老」是這對恩愛夫妻最初也是最終的許諾。

即使面對生命巨大的挑戰，劉耕谷始終沒有放下畫筆，除了一些清雅、淡淨的靜物小品「清音系列」和以〈紅玉山〉（2003，P.61下圖）為題材的創作，展現他要為膠彩畫再創新局的旺盛企圖心外；直到2004年，仍有〈燦爛的延伸〉和〈柔光〉這類極具品質的佳構；尤其〈燦爛的延伸〉，是以暗沉的筆調，同時呈顯了畫家一生熱愛的幾個畫題：太陽花、荷花與竹子。

[右頁圖]
劉耕谷　燦爛的延伸
2004　膠彩
100×80cm

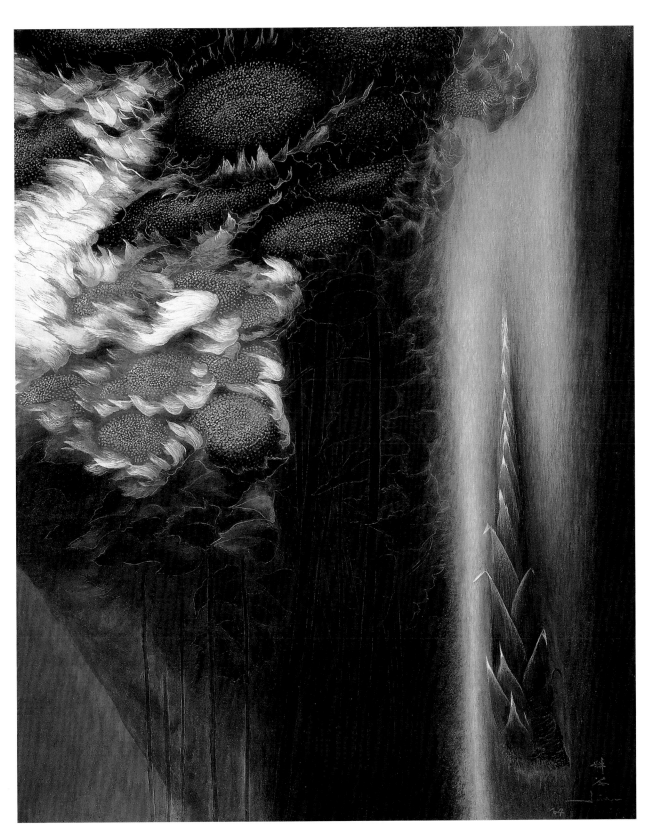

2005年，劉耕谷轉為基督的
信仰後受洗。

劉耕谷　聖母與聖嬰　2005
膠彩　80×100cm

在基督信仰中安息

　　2004年，對劉耕谷的生命而言，是極具戲劇性變化的
一年。這位一生篤信佛教且創作大量石窟佛像繪畫的虔誠
佛教徒，卻在一個極為突然、且不可思議的機緣中，一下
子轉為基督的信仰；且在2005年之後，創作了大量和《聖
經》有關的作品，包括：〈聖母與聖嬰〉、〈聖母子〉、〈五
餅二魚〉（P.154上圖）……，以及一系列以「最後的審判」為
題材的「啟示錄」系列（P.152-153）。這類的題材和表現，是
此前臺灣膠彩畫家所未曾得見的創作：〈奢華的巴比倫被
火燒盡〉、〈大淫婦和古蛇被毀〉、〈末日災難的來臨掌握在
神手中〉、〈敬拜得勝的羔羊〉、〈榮耀的基督〉、〈無數蒙恩
的人〉、〈上帝實施最後審判〉、〈末日的災難〉、〈新耶路撒冷〉、〈七天使
吹號〉、〈基督再臨〉……，儘管有一些作品還是水彩的草圖，但從那一
些龐大的構圖，我們很難想像一位生病的人，還能有如此驚人的創作力

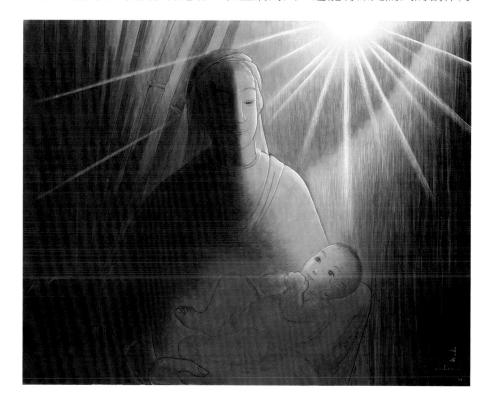

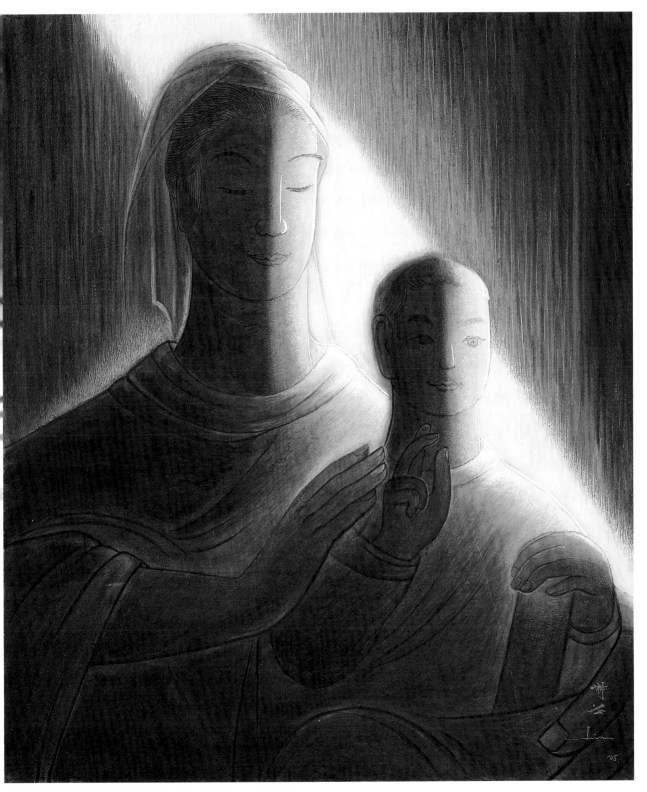

劉耕谷　聖母子　2005　膠彩　73×60.5cm

　　草稿包括：〈奢華的巴比倫被火燒盡〉、〈大淫婦與古蛇被毀〉、〈末日災難的來臨掌握在神手中〉、〈敬拜得勝的羔羊〉、〈榮耀的基督〉、〈無數蒙恩的人〉、〈新耶路撒冷〉、〈基督再臨〉等等。

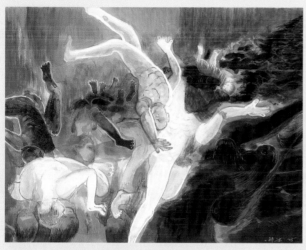
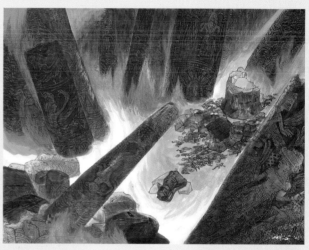

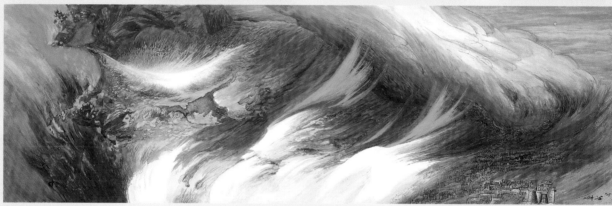

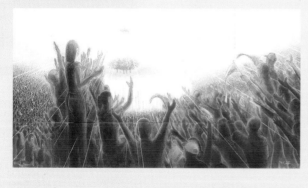
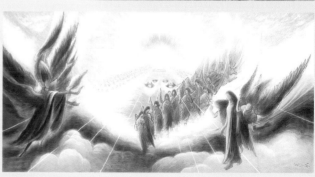

1	2	6
3		7
4	5	8

① 劉耕谷　最後的審判 / 火湖消滅大罪人　2005　膠彩、紙
② 劉耕谷　奢華的巴比倫被火燒盡　2005　膠彩、紙
③ 劉耕谷　末日災難的來臨掌握在神手中　2005　膠彩、紙
④ 劉耕谷　敬拜得勝的羔羊　2005　膠彩、紙
⑤ 劉耕谷　榮耀的基督 / 寶座上的救主　2005　膠彩、紙
⑥ 劉耕谷　無數蒙恩的人 / 14萬4千人被額印　2005　膠彩、紙
⑦ 劉耕谷　新耶路撒冷 / 聖城的榮耀　2005　膠彩、紙
⑧ 劉耕谷　基督再臨 / 我必快來　2005　膠彩、紙

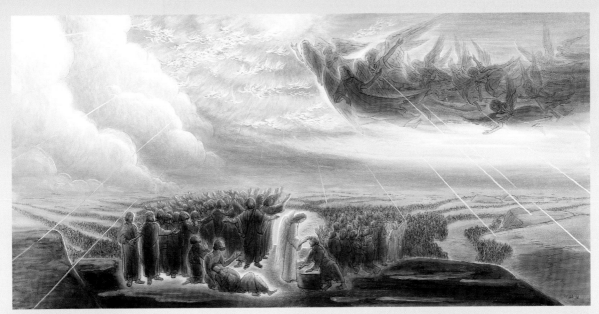

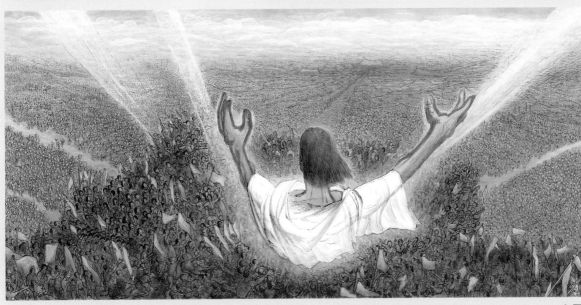

劉耕谷　五餅二魚　2006
膠彩　180×206cm

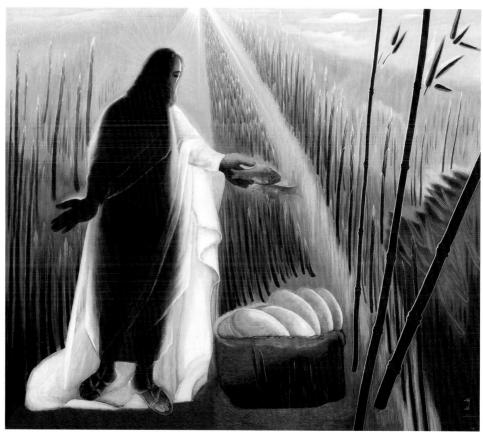

劉耕谷　精神　2006　膠彩
60.5×73cm

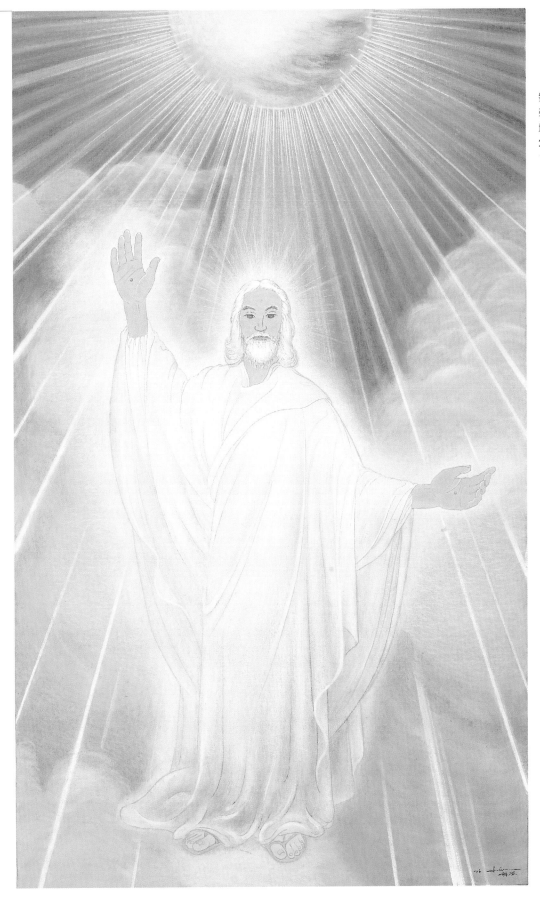

劉耕谷
榮耀的基督照臨大
地（遺作）
2006　膠彩
169×100cm

2016年應國父紀念館邀請，於中山國家畫廊舉辦「土地、人文與自然的詠嘆──劉耕谷膠彩大展」時藝術史學者蕭瓊瑞致詞。

與表現力。

　　2006年，劉耕谷再以向日葵為題材，創作了〈精神〉（P.154下圖）一作，暗沉的色調，枯萎垂頭的花朵，卻仍散發猶如燃燒般的光芒，正所謂「肉體雖死、精神不朽」，一如畫家對自我生命的最後詮釋。

　　到了2006年7月初，劉耕谷在畫完〈榮耀的基督照臨大地〉（P.155），全幅以白色和黃色構成，基督攤開的雙手，有著明顯受釘的釘痕。之後，劉耕谷鬆了一口氣，向兒子耀中說：「我畫完了！你幫我安排明天進醫院手術吧！」

　　7月3日，劉耕谷進行心導管手術，醫生不慎弄破血管，轉往手術檯，卻又遇到滿床的狀況，遲誤了急救的時機；延至8月19日，終於辭世，結束他在世間六十五年的生命。一如《聖經》上所說：「那美好的仗，我已經打過了；當跑的路，我已經跑盡了；所信的道，我已經守住了。」

　　劉耕谷已然成為臺灣美術史中耀眼的一顆巨星。

劉耕谷生平年表

1940　・一歲。12月26日生於臺灣省嘉義縣朴子鎮，本名正雄，字鐵岑。父親劉福遠；母親劉吳鉗。劉耕谷為
　　　　五男，排行第七。

1947　・七歲。進入嘉義縣大同國民學校就讀，美術天分被老師陳德福發掘。

1954　・十四歲。就讀嘉義縣省立東石初中、高中。美術啟蒙老師為吳天敏（即吳梅嶺）。

1957　・十七歲。參加嘉義縣寫生比賽，獲得第一名。

1958　・十八歲。參加全省學生美展，以〈庭園〉獲得國畫組第一名。

1959　・十九歲。從嘉義北上工作。

1960　・二十歲。〈小園殘夏〉入選第15屆省展國畫部。
　　　　・在三重「老正和印染廠」擔任繪圖員。

1961　・二十一歲。〈錦秋〉一作入選第16屆省展國畫第二部。
　　　　・〈阿里山之晨〉入選第24屆臺陽展。
　　　　・入伍當兵，仍向「老正和印染廠」接工作。

1962　・二十二歲。入師大選修班，師張道林學素描、西畫；並從葉于岡學色彩學。

1963　・二十三歲。父親劉福遠過世。
　　　　・退伍，與黃美惠女士訂婚。
　　　　・開始從事布花設計師工作。

1964　・二十四歲。1月與黃美惠女士結婚，11月，長女劉玲利出生。

1966　・二十六歲。2月，次女劉怡蘭出生。

1969　・二十九歲。1月，長子劉耀中出生。遷居至大同區民樂街劉鐵布花設計工作室。

1973　・三十三歲。遷居臺北市士林區志成街。

1974　・三十四歲。母親劉吳鉗逝世。

1980　・四十歲。初識畫家黃鷗波。經黃氏介紹，拜師許深州學習膠彩畫。
　　　　・正式用號「耕谷」。

1981　・四十一歲。作品〈雲靄溪頭〉獲44屆臺陽展銅牌獎。
　　　　・作品〈鼻頭角夜濤〉獲36屆省展優選。

1982　・四十二歲。作品〈歲月見真吾〉獲45屆臺陽展銀牌獎。
　　　　・作品〈千秋勁節〉獲37屆省展省府獎。
　　　　・拜師黃鷗波學習古文學、詩詞。
　　　　・加入「長流畫會」受染林玉山的繪畫觀。
　　　　・停止布花設計工作。

1983　・四十三歲。作品〈花魂〉獲46屆臺陽獎金牌獎。
　　　　・作品〈參天之基〉獲38屆省展大會獎。

1984　・四十四歲。作品〈六月花神〉獲47屆臺陽展銅牌獎。
　　　　・作品〈潮音〉獲39屆省展教育廳獎。
　　　　・任梅嶺美術會理事。

1985　・四十五歲。獲臺陽美術協會推薦為會友。
　　　　・獲省展永久免審查資格。
　　　　・任全省膠彩美術協會理事。
　　　　・作品〈靈氣〉參加日本亞細亞美術大展。
　　　　・以〈三香圖〉參加中華民國75年度名人大展。

1986　・四十六歲。〈啟蘊〉獲省立美術館首次向全國海內外美術家徵件第一名。
　　　　・8月，省立美術館大壁畫再次徵件，以〈吾土笙歌〉（畫幅820×1260cm）榮獲大壁畫製作權。

1987　・四十七歲。3月，接受省立美術館大壁畫二十位評審委員第一次考察。
　　　　・7月，接受省立美術館大壁畫二十位評審委員第二次考察。
　　　　・11月，遊玉山國家公園。

1988	· 四十八歲。5月，大壁畫製作完成，舉行第三次考察。
	· 6月，以作品〈九歌圖／國殤〉參加省立美術館開館典禮。
	· 劉耕谷、戴原磊、蔡明正、陳璽仁等人組成「若水會」。
1989	· 四十九歲。6月，省立美術館大壁畫〈吾土笙歌〉本應移置正門廳，為體諒移裝費用之浪費，同意館方暫不移動。
	· 7月，送長女劉玲利留學美國紐約大學（N.Y.U.）美術研究所。
	· 9月，次女劉怡蘭留學美國紐約大學（N.Y.U.）藝術行政研究所。
	· 11月，受聘省教育廳省展第44屆評審委員。
1990	· 五十歲。1月，個展於省立美術館和臺中市現代畫廊展出。
	· 3月，入學國立廈門大學藝術學院美術系西畫組。
	· 3月，遊黃山。
	· 7月，遊敦煌。
	· 8月，受聘教育廳省展第45屆評審委員。
	· 創立「綠水畫會」，擔任首任會長。
1991	· 五十一歲。5月，榮獲中國文藝協會文藝獎章（膠彩畫類）。
	· 12月，應京華藝術中心之邀參展於松山機場。
1992	· 五十二歲。1月，送長子劉耀中留學美國紐約視覺藝術學院（S.V.A.）。
	· 10月，應臺陽美協推薦，於臺北國際會議廳個展。
	· 11月，參展「第1屆臺灣畫廊博覽會」於臺北世界貿易大樓。
	· 12月，應臺北新光三越文化館與京華藝術中心主辦展出「劉耕谷膠彩畫創作展」。
	· 12月，於國立廈門大學藝術學院美術系西畫科畢業。
	· 省立美術館典藏作品〈大壩某時辰〉。
1993	· 五十三歲。4月，受聘於省立美術館第3屆展品審查委員會委員。
	· 5月，參與臺北綠水畫會於歌德畫廊展出。
	· 7月，受聘省展第48屆評審委員。
	· 9月，「臺灣省美展永久免審查作家系列──劉耕谷畫展」個展於省立美術館舉行。
1994	· 五十四歲。7月，受聘省展第49屆評審委員。
1995	· 五十五歲。3月，受聘臺北市美展評審委員。
	· 8月，臺北市立美術館典藏作品〈爭艷〉。
1996	· 五十六歲。1月，受聘臺中市大墩美展評審委員。
	· 2月，受聘南瀛美展評審委員。
	· 4月，受聘省立美術館展品評審委員。
1998	· 五十八歲。1月，受聘教育部文藝創作獎評審委員。
	· 2月，受聘第12屆南瀛美展評審委員。
	· 8月，嘉義市立文化中心典藏作品〈白玉山〉。
	· 9月，受聘彰化縣磺溪美展評審委員。
	· 省立美術館因修館問題，卸下作品〈吾土笙歌〉。
1999	· 五十九歲。2月，受聘第13屆南瀛美展評審委員。
2000	· 六十歲。3月，受聘第14屆南瀛美展評審委員。
	· 11月，受聘臺中市大墩美展評審委員。
	· 11月，受臺中市政府邀請參加「2000全國膠彩名家邀請展」。
2002	· 六十二歲。受聘為高雄市立美術館典藏委員。
	· 7月，受聘為第1屆膠彩畫「綠水賞」評審委員。
2003	· 六十三歲。12月，淡江大學文錙藝術中心典藏作品一件。
2004	· 六十四歲。參加逢甲大學和慧炬佛學會舉辦之「2004淨土藝術創作展」，捐出五幅畫作義賣：〈西方三聖〉（三幅）、〈處處皆甘露〉、〈秋池〉。
	· 5月，參加嘉義市博物館開館展。

· 11月，受聘全國美展第17屆籌備委員。

· 12月，受聘第59屆省展顧問。

2005 · 六十五歲。4月，受聘第1屆帝寶美展評審委員。

· 7月，獲國立臺灣藝術教育館頒榮譽紀念狀。

2006 · 六十六歲。6月，參加青溪新文藝畫展。

· 8月，因心導管手術失敗，病逝於臺大醫院。

2012 · 3月，應臺灣創價學會邀請，「突破‧再造：劉耕谷的膠彩藝術」於臺中、鹽埕、景陽、至善等藝文中心巡迴展出。

· 6月，參與「文化尋根／建構臺灣美術百年史」創價文化藝術系列展覽，於臺灣創價學會。

2015 · 6月，黃歆斐〈我思故我畫——劉耕谷膠彩畫創作研究〉完成（國立成功大學歷史學研究所碩士論文）。

· 12月，應臺北101大樓邀請於101畫廊舉辦「藝術傳承個展」。

2016 · 8月，應國父紀念館邀請於中山國家畫廊舉辦「土地、人文與自然的詠嘆——膠彩大師劉耕谷」特展。

2017 · 12月，應誠空間畫廊邀請於誠空間舉辦「作品不滅、畫家生命不滅／膠彩大師——劉耕谷膠彩畫特展」。

2018 · 《家庭美術館——美術家傳記叢書——吾土‧笙歌‧劉耕谷》出版。

▌感謝：本書承蒙劉耕谷家屬黃美惠女士、劉耀中先生授權圖版使用，以及藝術家出版社等提供資料及圖版等相關協助，特此致謝。

▌參考資料

· 劉耕谷，《劉耕谷畫集（一）》，臺北：作者自印，1991.1。

· 《劉耕谷膠彩畫展：為膠彩畫闢出新路》，臺中：臺灣省立美術館，1993.9。

· 《突破‧再造：劉耕谷的膠彩藝術》，臺北：臺灣創價學會，2012.3。

· 黃歆斐，《我思故我畫——劉耕谷膠彩畫創作研究》，臺南：國立成功大學歷史學研究所碩士論文，2015.6。

· 《臺灣名家美術100：劉耕谷》，臺北：香柏文創公司，2015.12。

· 《土地、人文與自然的詠嘆：膠彩大師劉耕谷》，臺北：國父紀念館，2016.8。

家庭美術館／美術家傳記叢書

吾土・笙歌・**劉耕谷**

蕭瓊瑞／著

國立台灣美術館 策劃　　藝術家 執行

發 行 人｜陳昭榮
出 版 者｜國立臺灣美術館
地　　址｜403 臺中市西區五權西路一段 2 號
電　　話｜（04）2372-3552
網　　址｜www.ntmofa.gov.tw
策　　劃｜林明賢、何政廣
審查委員｜蕭瓊瑞、廖新田、謝東山、白適銘、廖仁義
　　　　｜陳瑞文、黃冬富、賴明珠、顏娟英、林素幸
　　　　｜石瑞仁、林保堯、楊永源、潘小雪
執　　行｜林振莖
編輯製作｜藝術家出版社
　　　　｜臺北市金山南路（藝術家路）二段 165 號 6 樓
　　　　｜電話：（02）2388-6715・2388-6716
　　　　｜傳真：（02）2396-5708
編輯顧問｜王秀雄、謝里法、黃光男、林柏亭、蕭瓊瑞
總 編 輯｜何政廣
編務總監｜王庭玫
數位後製總監｜陳奕愷
數位後製執行｜陳全明
文圖編採｜洪婉馨、朱珮儀、蔣嘉惠
美術編輯｜王孝嫄、吳心如、廖婉君、郭秀佩、張娟如、柯美麗
行銷總監｜黃淑瑛
行政經理｜陳慧蘭
企劃專員｜徐曼淳、朱惠慈、裴玳諼

總 經 銷｜時報文化出版企業股份有限公司
倉　　庫｜桃園市龜山區萬壽路二段 351 號
電　　話｜（02）2306-6842

南部區域代理｜臺南市西門路一段 223 巷 10 弄 26 號
　　　　　｜電話：（06）261-7268
　　　　　｜傳真：（06）263-7698
製版印刷｜欣佑彩色製版印刷股份有限公司
裝　　訂｜聿成裝訂股份有限公司
電子出版團隊｜圓滿數位科技有限公司

初　　版｜2018 年 10 月
定　　價｜新臺幣 600 元

統一編號 GPN　1010701475
ISBN　978-986-05-6718-2

國家圖書館出版品預行編目資料

吾土・笙歌・劉耕谷／蕭瓊瑞 著
-- 初版 -- 臺中市：國立臺灣美術館，2018.10
　160面：19×26公分 （家庭美術館）
　ISBN　978-986-05-6718-2　（平裝）

1.劉耕谷　2.畫家　3.臺灣傳記

940.9933　　　　　　　　　　　107015035